來去咖啡館 品味巴黎

30家巴黎經典咖啡館

趙曼｜著

【Part 1】巴黎咖啡館

來去咖啡館品味巴黎——30家巴黎經典咖啡館

Contents

【Part 2】咖啡花絮

序一 /

咖啡文學

邂逅

邂逅在時光圈　品味於左岸邊

咖啡香醇濃郁　火花永續燃點

　　從巴黎第一家咖啡館開幕，距今已有三百餘年了！咖啡的誘人香味，卻持續不斷，正如中國的茶香，亦是五千年未變。飲茶文化裡「江山代有人才出，各領風騷數百年」。趙曼筆下的巴黎三十家咖啡名店，不也略述了多少文人豪傑呢？

聖經中，耶穌斥責魔鬼撒旦的引誘，一句中肯確切的話：「Man shall not live by bread alone.」（人活著不是單靠食物）。誠然：世人在酒足飯飽之虞，誰人不想功成名就，心存利己私慾，那還顧念屬靈糧食、屬天智慧？巴黎是世襲豪門富戶的天下，升斗小民能夠生活在這繁華花都，已屬艱難，更何況要過人上人的生活，在咖啡、盛筵、美酒、華服中，香氣四溢裡穿梭其間，高人一等、哈著煙斗、蘊育靈感？而法國的啟蒙運動、革命思潮、存在主義、世界的民主、自由、平等、博愛可毫不含糊：都是在巴黎咖啡館中，眾英雄豪傑們，喝咖啡、吵架、互相菜來菜去最終：將這些偉大的文化思想催生出來！

姑不論人生的酸甜苦辣，人要活，就必須受折磨。而人與人相處之間，如能化相疑於咖啡香中，該是多麼美妙啊！西方顯達Toby 曾說：「The world is surely large enough for you and me.」世界之大，於我於您，都足以相容。

一九八二年，負笈美國，由於經濟關係，在餐廳打工，打全工是由上午十一點，一直到晚間九點；學校研究生的課程是早上六點半到九點半，所以；每天早餐都在麥當勞吃，那時的大漢堡是美金一塊二毛五，而咖啡祇要五毛錢，真正的喝咖啡於焉開始，只不過並非品味咖啡，麥當勞的咖啡您是知道的：它只是配漢堡而已。

倒是，離打工的餐廳只有幾步路，便是山景城裡最有名的花園咖啡館，每當夜晚下工後，一定去喝杯咖啡，坐在花園咖啡座上，金色的陽光在夏日的美西，落照於晚間十點的玫瑰花上，透著嫣紅，閃爍在咖啡香中，我曾寫下無數美麗的詩篇！

認識趙曼和德勝賢伉儷，正如刊頭詩句「邂逅」（come across），許多人感動著他倆前世今生的浪漫故事情節，更認定

是千載難逢的奇蹟，兩人各自跳出原來生活的格局，進入另一種領域，他倆誠心對人，也到處助人，上帝保守眷顧外，人人都深切祝福「從此以後，王子和公主就幸福的在一起。」我們深信「累世」曾經在埃及、西臘、中國、日本，是彼此羈絆纏綿三千年的古老靈魂！而我們註定在這一時空中相遇2002年硃砂詩畫中：集體共震！初見趙曼，在她大大的雙眸中充滿了自信，愛默生說「Self-trust is the first of success」自信為成功的第一秘訣。尤其在她言談中充滿了哲理，常把「當下」放在口中，她雖是個相信靈魂得救，強調永生的基督徒，難不成「金鋼經」也研讀過呢？其實「珍惜當下」好說難行，願共勉之，最後還要引用愛因斯坦的話作為結語：「我從未想到未來，因他來得太快！」

陳嘉林

出生於礦城金瓜石書香世家，從小就喜愛與自然為伍，目前專事於詩畫藝術創作教學，同時也是出色的語文學家，「文章順手拈來、七步吟唱成詩」，為各校培育過無數的英語和母語師資，並為教科書及知名報刊主要執筆人。美國Santa Clara大學碩士、亞利桑納大學榮譽理學博士、中華民國礦岩協會創會理事長、台大礦岩班主任、詩人、礦物學家、語文學家、中國近代最傑出人文學家（中國名人錄第6卷）。

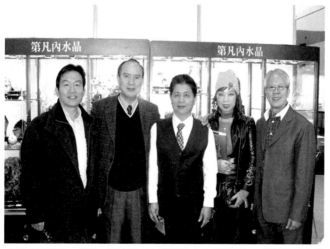

人物由左到右：德勝、劉文忠（台灣第凡內水晶經理）、鄭清海（台灣珠寶同業工會常務理事）、趙曼、陳嘉林教授

序二／

巴黎咖啡

「巴黎咖啡情」宣洩著眾生相組合的奏鳴曲：有陌生人隔桌相望的眼神邂逅；有相約到此的聊天扯淡；有男女傾訴衷情的相會……。

咖啡，像吟唱人生的詩歌，任憑不同族群傳送、詮釋。

趙曼，一位生活在世界舞台──巴黎的台灣人。她用纖細心思，獨到觸角，「走」遍花都角落，她用吟遊式筆法，寫下咖啡和人生的互動。

趙曼寫博物館、咖啡屋不同質感的主題，卻都能彰顯引人入勝，愈看愈迷的宏效。

　　趙曼的涉獵既廣又深，平敘一家百年老店，她可以從供應巴黎唯一的藍山咖啡「獨家口味」，寫出店的風情，更可引經據典，拈來一首頌讚店家的詩句，同時又能帶出她親訪的臨場感，更點點滴滴回味著與她同行友人的趣味小事。

　　咖啡，是一種會令人舌頭拈來芳香、甘苦的飲料，講究品味者，從選豆、磨豆、煮豆……無不專精投入，更從選用的咖啡杯組中，嗅出主人的生活品味，趙曼用最「通俗」的實用，點化出巴黎咖啡的面相，也供給了初入巴黎想品咖啡香的指南導引。

　　人生底蘊，或在風花雪月，浪漫風華中虛擲了，喝咖啡，或只在乎它的香濃，或只在乎與好朋友分享，然，咖啡是趙曼

一部私情、友情的交集地帶。亦是趙曼遊走花都二十年的心情寫照。

　　咖啡香，巴黎咖啡情，是心靈佇足片刻的淨土，是享靈聖宴的活泉。

池宗憲

池宗憲出身台灣第一茶街貴德街，注定一生與茶難分難解的緣分。台灣大學新聞研究碩士、銘傳大學傳播EMBA碩士。作品獲金鼎獎、曾虛白新聞公共服務獎、吳舜文新聞獎及金橋獎。茶文化專著有《武夷茶》、《我的第一本泡茶專書》、《鐵觀音》、《台灣茶街》、《想茶‧茶想》、《經典茶器——落入凡間的茶香》、《喫茶趣——如何買壺與品茗》等。

序三 /

品味巴黎咖啡人文風情

巴黎是浪漫之都，能夠來此佇足停留，漫步於香榭大道，看看凱旋門、大皇宮、聖母院、巴黎鐵塔、皇家大廣場等處，都是一種福分；能與趙曼不期而遇在花都，若說是因緣際會，我寧願想成是前世修來的福氣！

趙曼生活在巴黎二十年了，她的熱情，將存在體內的能量與專業，孕育、激越生命如此完美的呈現：喜見她盈盈笑意地把在法國的點滴，去蕪存菁的讓我更貼切與適應，若不是她，我仍是一個法蘭西的觀光客；聽趙曼詳述終古不懈的巴黎存在主義、超時主義種種哲思與洞觀，大千世界一禪床，撥動累積千百年歲

月，如夢似幻的感悟，比如活水泉源般湧動，讓我與巴黎相融於無形，絕非一味的兼容並蓄，而是弱水三千，任取一瓢飲！讓人衷心喜愛趙曼的善體人意，若非懂得享受人生，或自我樂在其中的深度，她似瘋狂情感飄動時，最具實體的意義，意志上的古典醇厚，沒有嚐過客居他鄉的人，很難認同，唯有像趙曼在面對異鄉生活看盡移民的汗與淚，她辛勤工作，將自我劃入巴黎平靜歷史的同時，又能以理想，嗜好皆具體成型，建立出文化傳承的畫廊事業，也是我見識過不用宿命論、不耍硬脾氣的傑出女性，她的優質特點，很值得借鑑與學習！

趙曼第四本新作，即將付梓待印，因「敦請」我寫篇序文，迫不及待先睹為快，內容除了將品味巴黎咖啡人文風情，做深入介紹的同時，她以務實的態度去體驗法國生活，是本從真實生活角度切入的文學作品，生花妙筆，諧趣恆常，為心靈更添些許馨香！

陳　鴻

陳鴻為國內最具代表性的美食家。以「阿鴻上菜」崛起的亞洲第一位型男主廚。2005年受新聞局邀請，擔任德國法蘭克福國際書展台灣美食大使；2006年擔任馬來西亞肉骨茶全國競賽總評審與代言人；2007年擔任馬來西亞國際華人書市台灣館代言人，代言無數知名品牌；2006、2007在新加坡為Breadtalk企業集團的Breadtalk連鎖烘焙麵包店以及鼎泰豐代言，並擔任美食顧問。

序四 /

五官的饗宴

　　假使生活是喧囂的，可以暫歇一下；假使生活是恬靜的，可以向前一些；假使生活是刻板的，可以不同一點；假使生活是無奈的，可以深掘一層……。似乎生活有好多形式，生命有好多喜悅，生存有好多無奈，在繁華盛景的巴黎街頭：生活、生命、生存獨一無二的型態，僅剩下一種？那就是「變化的情趣」了。

　　巴黎人對咖啡情有獨鍾，來到這兒的人，會很快感染到這種氣氛。藝術之都有各種風格的咖啡廳，當我們進入其中，不只會被內部的陳設所吸引，同時也能透過窗戶眺望到光鮮多樣的繁

華世界。沒有國界、自然的、沒有異樣的眼光，祇有品味的心情。品味咖啡、品味週遭人物的舉止、笑聲、服飾甚至街頭傳來的樂聲。在這裡，人們五官並用，心靈充實。這裡的座位，恍若時光的表徵，生命的輪替，沒有停止過，沒有片刻的歇息、少顯哀傷的樣相。

咖啡廳是巴黎的小宇宙，而且處處皆是，祇要你願意，隨時都可參與宇宙內部所展出的華麗、璀璨、典雅、驚奇的人性盛會。中國的品茶，注重靜謐的情感交流，寂靜的，鬆緩的甚而是無聲的，靜態中傳達出躍動生命跡痕；似乎巴黎的咖啡廳，提供了開放的心靈空間，讓你盡情釋放生命的能量，動感的、熱情的、甚至是激情的，在變動的心靈曲線中譜出樂章。

古人說：以古為師，已自上乘，進而當以天地為師。作家趙曼遍遊巴黎各地的咖啡廳，以特有的眼光，獨到的手法，讀取眼

前生機勃勃的天地百態，傾洩胸中塊壘，將喜悅、積鬱、化成筆下虛實掩映的世界。本書異於一般坊間的咖啡書籍，提供您觀看世界百態的另一隻眼睛，值得傾聽、品味。

潘　幡

潘幡先後留學日本、法國，獲神戶大學藝術學美術史碩士、巴黎第一大學美術史博士候選人，專攻美學、藝術學、佛教藝術，任教於佛光人文社會學院、國立台灣師範大學、國立台北藝術大學等。曾多次舉辦個展、聯展，並參與創設台灣美學藝術學學會、亞洲藝術學會。2009年3月起擔任台創文化藝術基金會董事。

序五 /

咖啡是靈感的泉源

　　咖啡是一種刺激性飲料，西方人隨著地理大發現，帶回了咖啡飲品，算起來歷史並不長，雖然不是西歐社會發明了把咖啡豆磨成碎末，煮來喝，但是真正創造「咖啡文化」的，仍非西歐社會莫屬。至於為甚麼時至今日，弄得全世界大多數人，都一心嚮往著「自討苦吃」就不得而知，還有待有興趣的人士，把它當成哲學問題和心理學問題去探究了。

　　咖啡經過這幾百年的發展，有各種不同的風味，煮法，喝法，也隨著不同的豆（樹種），不同的烘焙手法，變化出千千萬萬種口味和品牌；例如希臘和土耳其的咖啡是連著濃厚的咖啡渣一起倒在

杯子裡端給顧客；印尼峇里島的傳統喝法則更把咖啡渣一起喝下去。西方社會以及受西方影響的地域，還有自古就有著比西方人更早喝咖啡習慣的社會，對於咖啡文化，也早就不只是純粹味覺的感受和提神的效果，更注入了許多精神，心理和文化層面的內涵。

當然，這也與喝咖啡的人有密切關係。和喝咖啡的人願不願意花腦筋去思考種種人生，文學以及其他問題有關係。一個人大可以幾杯咖啡下肚，仍覺得不過就是個有香味苦味和焦味的提神飲料罷了。也可以把咖啡當作靈感和思想的泉源，成為人生當中不可缺少的催化劑。這中間的巧妙隨人而異，與飲者的素養有關，卻和學歷及教育程度完全無關。

話說到趙曼的書。討論咖啡的書不論中文外文還是翻譯本，事實上在台灣已經是汗牛充棟，從歷史的技術層面切入的有之，臚列指南勾畫地圖者有之，品頭論足褒貶咖啡館的也大有人在，當然沒有任何一本書，任何一位作者，有辦法把有關咖啡的種種

內容，在一兩本著作中全面介紹。而趙曼的這本書：看重在人文層面，而且是以通俗語法，陪同讀者進入咖啡苦而迷人的世界，書中的小故事，更讓讀者遊逛世界知名的人文咖啡館時，能帶著歷史的心境和眼光，而不是一個身懷觀光指南，花上三十歐元，在有一百多年歷史的咖啡館中喝10ＣＣ咖啡的冤大頭。

好書要配著好咖啡，細細品嚐；有興趣的讀者可以手捧此書，坐在十七世紀（一六八六）開張的巴黎第一家咖啡館 Le Procope的安樂椅上，叫一杯道地的法國濃縮咖啡，慢條斯理的享受巴黎和巴黎的咖啡。或是在台北，尋到真正歐洲風格，機器與原料，甚至裝置藝術，都從歐洲原裝進口的咖啡館，如歐洲第一品牌 Lavazza 老咖啡，品味與身在歐洲相等的風情，才不致辜負美麗人生。

厲以壯

厲以壯為國內知名人類學專家。國立台灣大學人類學碩士、法國
國立自然史博物館——史前史博士。目前任教於佛光大學、暨南
大學等。

右二是厲以壯博士、左二是趙曼、右一及左一是王榮璃與劉秉文夫婦（分別是前上
海觀光局副局長退休及法國比較文學博士）大家在巴黎波蔻咖啡館歡聚

自序 /

巴黎深度咖啡文學

　　要看清「法國的面孔」，喝遍「巴黎的咖啡」，必須努力務實、克盡職守地生活很長一段時間，結交無數法國朋友，才能有真正的心得。不可能浮光掠影，來巴黎待三、五天，在咖啡館裡、外拍個照，就寫下一本導讀巴黎咖啡之類的書！

　　人生不可無友──良師益友。每與人交談一番，就比你閉門造車更啟發心靈。尼采說：「一個偉人，不單有他自己的才智，還有著他朋友的才智！」作家的筆下，更需要無數朋友的口傳心誦，才能寫下曠世不朽的出色文章。而想要成為思想活躍的創作

者，更不可或缺與人交換心得，留心那些與所謂的「專家」想法不同的人交往！

這些年，許多書信完成，都是在巴黎的咖啡座上與人擺龍門陣，瞎掰、打屁、窮聊得來的靈感。與他人談話，整理思路、思緒，進一步刺激思想飛躍。而且，朋友可以給你的忠告是「品性」及「事業」！從你結交的朋友，我便知道你生活的層次，本身是什麼樣才質的人，所以，我深信：你祇要擁有一個智慧的朋友的友誼，就比你擁有「一群」愚蠢人的友誼還要更有價值！

我的一生，是由無數傳奇所砌造，感謝神賜我以堅定信仰，對人生滿懷信心，愈挫愈勇；鍛鍊自我的理智、意念；幸運又有「一幫子」親朋好友緊密交往，使我在健康、樂趣、充實及從事心愛的「志業」（注意：不是職業，是志業：志趣與事業）中得到啟發智慧，精神力量。常常有人懷疑我體能旺盛，身兼數職，過的是人不輕狂枉少年的時光，活在這麼一個破碎時代，人文精

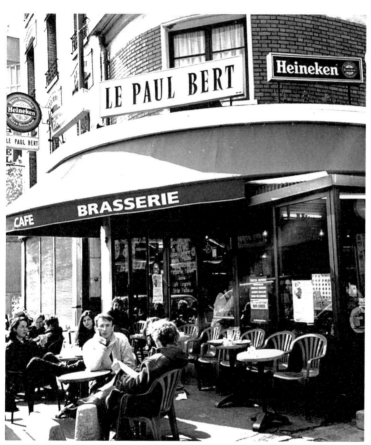

法式咖啡迷情在陽光少男少女笑聲人語，青春記事下，一覽無遺。

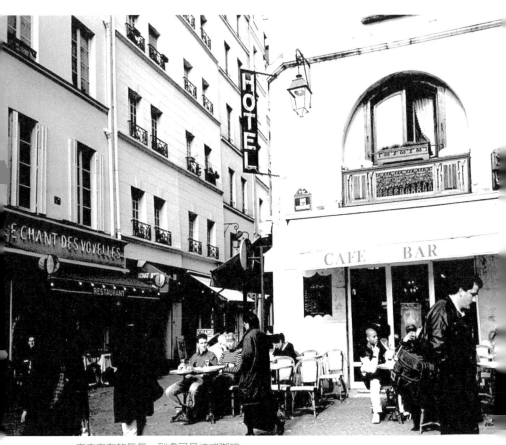

自由自在的氣氛，到處可見法式咖啡。

神、書生本色這股純真，超越「無常」的無意識，縱使身在地獄，也成為修煉場所，還有幾份兼差，包括寫作、直銷、導遊。我還是要對自己四周，用緊密一張網織出來的親情、友情、愛情朋友們致以最高的敬意。

現代的社會職場是一個無形的大染缸，男人要想出頭，反而比女人更不容易。讀書言「志」，為文以載「道」，苦讀十年不富，一日不做便窮；反觀許多「名人」是一夜成名，可以「紅」數十年，慨嘆讀書何用！

這裡面，每一篇文章都是在不同咖啡館，享受不同情調、氣氛，以不同的感受寫下活在藝術之都的奇聞軼事；這些與日常生活環環相扣，脈動一致的音樂、戲劇、詩歌、散文、哲理、政治見解小品，以趣味的導遊性質，喝杯咖啡、小酒，停頓在有噴泉公園前的小咖啡館，或舉世聞名的喬治五世大飯店餐廳中，那繁華富貴的場景，寫下活靈活現的環境！沒有咬文嚼字的八股，也

鮮少一些激烈的藝術評論，真實生活的嶙峋，是與觀眾體現相類的經驗，不能祇看社會光明面：這種人存活著的機率，已是愈來愈少了！

　　雷驤與杜可風來巴黎拍攝「我是歐洲過客」時，有次他跳入巴黎地下鐵搭乘的車箱中，回首一望：「趙曼，那一切如夢似幻，那些西方人的臉，突兀，是千千萬萬個眾生肖像！」當然，每個不同的風貌，每個人更有不同的歷史故事！

趙曼與法蘭西爵士，法國文學大師「文壇泰斗」程抱一。

德勝、趙曼伉儷情深，在巴黎始終出雙入對！

前言 /

咖啡情事

　　咖啡情事，讓人熱烈的夢幻的記憶燃燒不斷，寂寞心情如潮汐般感傷。咖啡的苦澀卻是帶來甜蜜、自閉、抒情、振奮、提神；咖啡的想像力更溢流出我們生命中最深沉的啜泣。

　　「午夜，我悲痛的思念澎澎然，情侶分手最莫可奈何，帶走的是愛情，手握著是歷史的孑遺……」收音機傳來憂鬱的法文情歌，這是一個普通的愛情故事，彷彿隔世記憶凝入靈魂的溫柔，萬頃寧靜中，竟是拍岸的驚濤。「最後的約會，最後的夜裡，彼此道聲再會，就像所有不誠實的人……。」

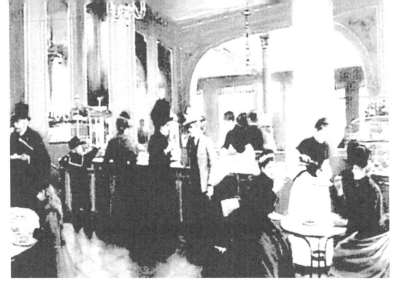
巴黎十九世紀的咖啡屋一景

愛的結局，在絲絲淒淒歌唱中，下了註腳。

我寧願擁有隱藏的愛，讓詩人拖長影子，譜入傳說風貌！

而愛戀的真實面貌，竟都是銜恨以往！沉積的故事，在沒落的消沉間。曾經兩個平行的觸覺，而今兩道交叉線又分西、東！咖啡情事，似乎並不照著歷史那樣寫來，匆匆如迷霧，結局不同，容許時間的累積，沉鬱停駐於飄浮懷抖之中。

歲月啊！是一個可怕的交易，互惠的貿易！在上蒼與人類間，成熟與蒼老間，花開與花謝間，疲憊與沉重間，最終都在浮華人世間幻化為朝陽，回到搖籃時代。

　　愛：如平原走馬，易放難收！

　　情：如逆水行舟，不進則退！

P
A
R
T

1

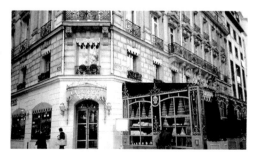

巴黎咖啡館

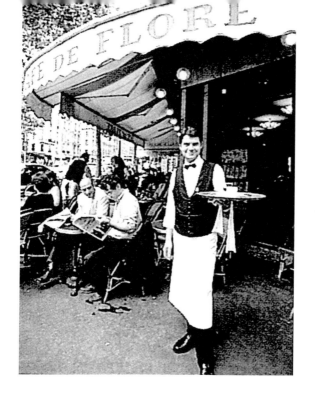

01 | Café de Flore
花神咖啡館

在花神咖啡館的古典微盪藝術裝飾裡，可以嗅到些許思愁，咖啡香與笑語，旅人坐下，鄉關遠道，是為那醇厚的古典誘人神遇。這兒是昔日知識份子們閒散聚集場所。如咱們中國古代「竹林七賢」般的清談，是政治、理想、藝術、社會、哲學各種思想的匯集，法國存在主義便是於此誕生！

我想到1952年卡繆與沙特的對立爭辯與激烈論戰，卡繆認為如果一個人意識到世界是荒誕的，將人從「形而上學」的牢籠中釋放出來，卻僅是為了再將人

關進「歷史」的牢籠之中去，這類革命是很荒唐的。

「我思，故我在」，多年來，我很服膺這種信條，活在當下，不要留戀過往，或希冀未來。卡繆堅持將所有人匯合到一個信念，即愛情痛苦與流亡中去，卻意味著：「我反抗，故我存在！」

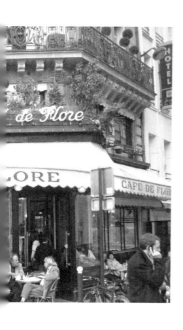

第二世界大戰前的花神咖啡屋，一如「雙叟」般，於此裝飾藝術風格咖啡館裡，有多少哲思聖辯的文人，保持傳統優雅筆調，以人道主義為其清晰、簡

練、激動人心的語言，這些作品不論是描述、暗示、或分析，均是揮灑自如的流暢風格。也點醒世人──世界上所有的人，祇有長眠於地下之後，才是幸福的！既然如此，人那麼孤單，必死，何必在世界上一切事業裡汲汲營營，枉費心機？而人的「清醒度」，在這麼機械化、敵對化，和不理解的混亂之中，往往是靈光一閃而已！厭倦怯弱，社會集體生活與事物的發展竟也在一片混亂，無秩序中又緊密結合在一起！

我在花神咖啡屋與名廚阿鴻聚會聊天，也提及現今人生活的惶惑不安，及自感有罪的情緒，棄絕塵世的願望，酷熱窒息的思想，常有摒絕社會的想法。陳鴻的超俗談吐，才藝非凡，都要得助於他自幼成長的大環境，及對母親的同情之中的年少艱辛、日後成為滋潤生命的營養，更使他成為今日成功的節目主持人。他特具有綜合分析，處事亦有邏輯觀念，本性又保持赤子之心，且富激情的人，世間已少有！但願不會成為少年得志者的包袱，這浪漫才子舉手投足滿是美感，很喜歡聽他的故事！

花神內在佈置優雅，古典裝飾風格特立，我在這兒靜思獨坐時，就感覺在自家中那麼平靜，和緩輕柔的燈光乍亮、乍滅時，彷彿一場古老的夢，充滿神韻，振盪在沙特、西蒙波娃及存在主義學者凜然風骨裡。保持新鮮的花朵和「花神咖啡館」招牌，無論春、夏、秋、冬，彷彿生命繁衍不斷地凝固般，那樣披著歷史的彩衣去來……一路去來！

法國古老餐廳，咖啡屋明信片！

地址：172 Boulevard Saint-Germain, 75006 Paris
電話：01 45 48 55 26
網站：www.cafe-de-flore.fr/

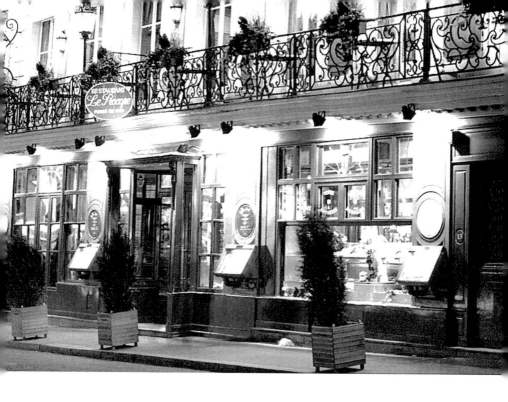

02 | Le Procope

波蔻咖啡館

與巴斯卡相約來到全世界也是全法國第一家波蔻咖啡館，我們今天要做一件所有作家都最艷羨的事情，帶著一些骨董鋼筆及墨水，激發一下靈感，遙想當年法國名流學者、政治家、藝術家潛沉在這間優美典雅的咖啡館中，埋手寫作或聊天、瞎掰的情景，巴斯卡的 14K純金派克51極品，內部是純銀的Presidential，在坊間已是絕無僅有。當年買這筆非富即貴，這是她父親留給她的「遺產」之一；巴斯卡是我來法國初期最鼎力幫助我的老朋友，包括在法國醫院生兒子腓立時，她都從頭陪到尾。我們倆嘻嘻哈哈地拿墨水，用鋼筆的吸水槽用力吸弄得滿手藍色、紅色，這些墨水也很古老，打開來看有的一種「陳舊」的味道，有Montblanc水晶墨水瓶及墨水Paker Quink、Sheaffer、Cartier各種精美造型的墨水瓶，她問我哪裡「弄」來的，我哈哈大笑回應：是香堤尼一家骨董精品文具舖子大倒店，我去「搶購」回來的，再得意洋洋拿出新收藏的舊美國75派克14K金筆，萬寶路西華名筆。

Paascalle的父親教導她許多，最重要兩點：一、學習中文，因將來全世界四分之一講中文，二、從政。這兩點她都秉承父訓，努力以赴。她的故事經歷，極其偉大可貴，小我三歲，可成為我「死黨」，個性突兀，精力過剩，她是書痴，蒐藏整屋子的書在北京，巴黎均有裝滿一屋子書的房產，我們倆被人形容除了「外型」是女生，其餘全是男性性格，是故結為至交，在所難免，兩個都是風象雙子座。

　　在波蔻咖啡館，有許多名人的肖像，歷經三百年的名人，才是真的名人；而大思想家、大文學家、大政治家恢宏胸襟見解，筆下曠世不朽的名著，如伏爾泰，如富蘭克林，如拿破崙，在這玻蔻咖啡館歷史長存，也在人世間精神永存！這些名人、偉人，他們都在波蔻咖啡館寫過文章、信，每天伏爾泰就在這飲下 40 杯咖啡加巧克力，他們能成功，終歸一個字「韌」鍥而不捨持之以恆，時間終將人帶上成熟之路！

來去咖啡館品味巴黎
——30家巴黎經典咖啡館

玻蔻咖啡館誕生於1686年，發源於義大利的巴勒摩，當時是以咖啡及冰淇淋著稱，相當舒適悠閒的18世紀風格咖啡館，義大利西西里島人Francesco Procopio Dei Coltelli創設的世界第一間咖啡館，從前是位於喜劇院旁，因而，許許多多寫作、文學泰斗、詩人、政治家、藝術家文化圈的知名人士，代代相傳來此奢談泛論美學、道德、政治、愛情、商業、金錢、權位、哲學、詩歌、神學，那些「動物的智慧」哲學家伏爾泰（Voltaire 1694-1778）與拉芳登（Jean de la Fantaine）寫作以動物擬人化的寓言及小詩，風格浪漫令人絕倒。著名的大作家哲學家盧梭（J.J. Rousseau）將「民約論」、「懺悔錄」、「愛彌兒」帶給後世以民主、自由及人性本善的理論實踐，又因社會污染而作惡多端的實踐！寫下「費加洛婚禮」的勃馬歇（Pierre Beaumarchais）及著名小說家巴爾扎克（Honoré de Balzac）、大文學雨果（Victor Hugo）、狄特羅（Denis Diderot）更編著了百科全書，大文豪莫里哀（Molière）及劇院演員的・發明電的富蘭克林（Benjamin Franklin）亦常來波蔻咖啡館撰稿著作

其獨創性的諸多見解；十八世紀是個輝煌的知識、理性開放興盛時代，其中文名早已遠播全世界的批評舊社會思想精神領袖，首推伏爾泰、盧梭，將「啟蒙時代」發揮殆盡，而法國大革命「恐怖時代」的始作俑者，後來上了斷頭台的羅伯比斯（Maximilien de Robespierre）亦都來此現身，最有趣的是拿破崙尚未「發跡」之前欠了咖啡錢，竟用帽子抵押償還！

　　我坐在哲學家伏爾泰曾於此波蔻咖啡館，伏案寫作的大理石桌前，桌面已有些許殘破，文章千古事，文學更是透視了整個時代背景，社會人文發展、消亡的全面記錄，能多角度、多方位認識與了解整個社會的現象，都得靠哲人、文學家們精確地剖析，方能確切得知全貌。由虛幻到悸動，我思考似乎坐在這兒將300年來的傳奇與現實相結合；哲人日已遠，典型在夙昔，抬眼望去伏爾泰的優美詩篇，竟在閃爍的水晶燈照耀下，一字不露地呈現在我眼前。

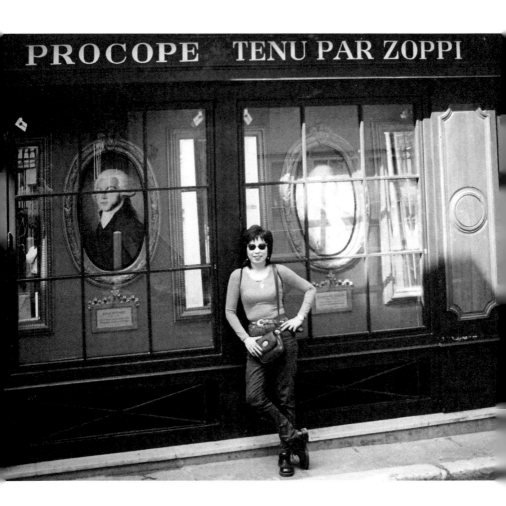

Quand Bourdou, par trop impie

avait bien merdit du ciel,

quand Biron contre l'Olympie

avait bien remué son fiel,

quand Rameau le misanthrope

avait bien philosophé

Ça, Messieurs, disait Procope

Prenez donc votre café.

　每一句優美的詩句，開頭都是「Q」，應答得為「A」，法文詩的意境也如中國文章詩句般，很多祇可會意，不能言傳。（尤其到法國的戲劇院中看戲，光會講法文，不通俚語，簡直如坐針氈，很快會「離席而去」！）伏爾泰善寫即興詩，他出口成章，曾寫一首嘲笑貴族的諷刺詩，滿牆的古典版畫，小詩典故、箴言，要懂法文，慢慢花點兒

時間斟飲觀賞，連廁所都雅緻地擺上兩張骨董椅、小桌、「廁所畫廊」，更是滿壁皆的畫作，框亦精緻典雅，讓人留連徘徊不忍離去。

地址：13, rue de l'Ancienne-Comédie, 75006 Paris
電話：01 40 46 79 00
網站：http://www.procope.com/

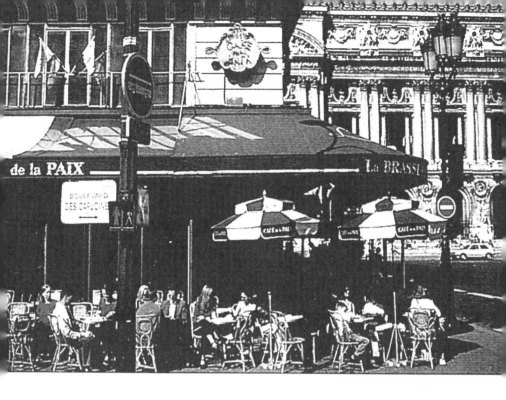

03 | Café de la Paix
和平咖啡屋

歷來文人筆下的法國人，有最懂得「享受人生」的能力在聲色之娛，他們還「玩弄」思想，談吐文雅，機智風趣，藉紅酒、香檳消愁，將藝術應用於生活每一層面，由性生活到栽花種樹，您要做法國人，首先就得學會「做作」。

　　法國人「包裝」得很好，這已是不爭的事實。

　　就像要成為一個偉大的外交官一般──第一要會「演戲」，第二要會「做人」，法國民族性既輕盈又實際，這話怎麼說呢？指體態也可，指性情亦佳，一言以蔽之，對己對人都不認真。是故：不能用「隨和」稱的法國人，與好妒的義大利人，酗酒的德國人，懶惰的愛爾蘭人，不誠實的希臘人，狡猾的埃及人，驕傲的蘇格蘭人互相比照！

　　巴黎歌劇院旁，一八七五年所建的古典巴洛克建築風格的加尼葉歌劇院，便是第二帝國富裕象徵。「世界上所有有錢人的一

個夢」，是來到和平咖啡屋（CAFÉ DE LA PAIX）坐坐，靜靜啜飲咖啡，吃些西點，看那十九世紀繁華落盡的裝潢，享受紅、黃、黑、白、棕五色人種，和平共處於「和平咖啡屋」中。古典氣派豪華可掩飾、包裝、容納所有人性的自私、無知愚昧！

偉大的和平，均來自艱苦之中。我們慶幸不是生在一、二次世界大戰時代，「和平咖啡屋」似在為我們見證和平的重要。

地址：Angle Place de l'Opéra. Boulevard des
　　　Capucines,75009 Paris
電話：01 40 07 36 36
網站：http://www.cafedelapaix.fr/

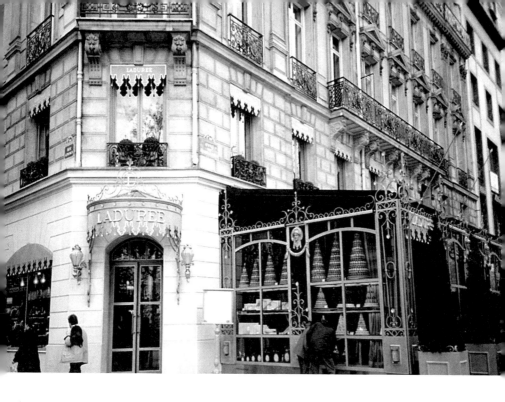

04 | La Durée

長長久久咖啡館

來到 La Durée 這馳名於世的糕餅咖啡屋。那如夢似幻的色彩
——國畫中的秋香色，嵌金字招牌，美崙美奐的櫥窗設計，勾起
人們食慾、視覺及味覺！我特別喜歡帶朋友來此閒坐，「享受」
生活中「高層次」的奢華。「浮士德遊地獄」書中亦特別強調，
即使浮士德多麼有知識及智慧，他仍寧以其靈魂向魔鬼交換，去
體會「生之歡愉」，經歷無數，重新回到人間，認定了對大的美
善，做一番肯定！我們生活之中的永恆大難題，即對知識、道
德、生命活力三種平衡的體驗、革命，又要活出尊嚴，不能在職
場上撤退，要勇往直前找到一條安身立命的大原則，大方向，而
非假性廉價的短暫安全感！

來到 La Durée，就有這種「前世今生」情緒上的大波動，古
老的店子，總是讓人心盲神迷，這兒不是美國、日本，高科技朝
「前瞻」路上走，工商資訊、電腦、管理商業掛帥的結構社會。
法國是背負著人文、學術、歷史、古典、浪漫懷舊氣息朝「回
顧」的路上走，雖然法國的阿利安火箭、幻象二○○○飛機，高

速火車，不論在科學技術上的利潤效率都是一流，而人文素養，卻是舉世沒有一個國家，能與之相抗衡的！

Durée在法文是「久」的意思，La Durée則在玩文字遊戲，成為「久久遠遠」的名字了。在香榭大道上這家La Durée與協合廣場及馬德蓮大教堂那家格調擺設大體雷同。都位於最奢華的高貴地區，附近精品站、名牌老店林立，逛累了，大包小包提到二樓，神清氣閒坐下，叫杯咖啡，加塊蛋糕，好好享受人生幾何？輕鬆一度、快樂恆常久久又遠遠！

地址：75, avenue des Champs Elysées -
75008 Paris
電話：01 40 75 08 75
網站：http://www.laduree.fr/en/scene

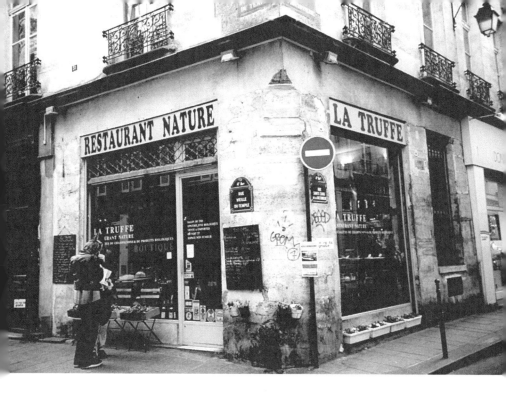

05 | La Truffe

黑松露咖啡屋

巴黎第一名年青小說家瑪
麗、趙曼、pascale合照

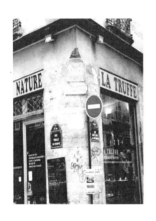

　　巴黎的文友相聚，左為法
國目前排行榜第一名的年青小說
家瑪麗‧達里厄斯克，中為旅法
作家趙曼Tammy，右為駐法國
台北代表處文化組吳詩嘉Pascale
Houdard。

　　好奇心與求知慾，能夠促使
人努力鑽研，進一步向知識的領
域擴充。記得愛因斯坦的名言：
「誰要是不再有好奇心，將不會
再有驚訝的感覺，他就無異於
行屍走肉，他的眼睛是迷糊不清
的。」

來到黑松露小店，那種自然散放的生活物語，會與「好奇心」連接在一起，想知道更多，看到更多；黑松露是法國一種很名貴的食品：香菇，這種香菇要專門飼養的種豬，慢慢在種植香菇的土地上努力去「嗅」出來，一斤上等黑松露香菇，可賣到三百歐元。但每年聖誕新年等大節慶，在高貴的法國人家庭中，不論宴客或舉家團圓，都要擺上這道菜。而如何吃呢？是夾在名貴的鵝肝醬中，配合節慶的上等紅葡萄酒，魚子醬慢慢細嚼慢嚥。

　　黑松露咖啡座僅能容納四人組、六小桌，每日中午便餐時刻，便座無虛席。一批又一批追求現代健康美容熱潮食品的客人，不是嚮往時髦的感情衝動，而是對現今生活枯燥乏味，意圖延緩衰老，有益身心，而享受另一種精神風貌。簡單吃、喝便能將「幸福」擺在日常生活的每一項活動，甚或全面發展成為結實

有力的人。這兒供應的素食便餐，在瑪黑區的名站，更是全巴黎最著名的健康食品屋。

選擇過健康生活，是一門大學問，尤其我這種從生活中走過來的人，根本還沒資格「選擇生活」，那生活已將我活生生捲入一場場大大小小的是非，鬧劇場景中！

生活，是很無奈的，過去的我，像大時代的一片葉子，無心、無力，就被風吹起升騰後，又輕飄飄落在另一個場景中。今日嬉笑怒罵，明日出將入相，我——已找不到來時路，走向的不歸路，在在是自己無法，也無從選擇人生舞台的角色換演；祇能創造「內在世界」，耐心守候神的磨鍊，塑造我成更貴重的器皿！

地址：31,rue vieille diutemple 75004 paris

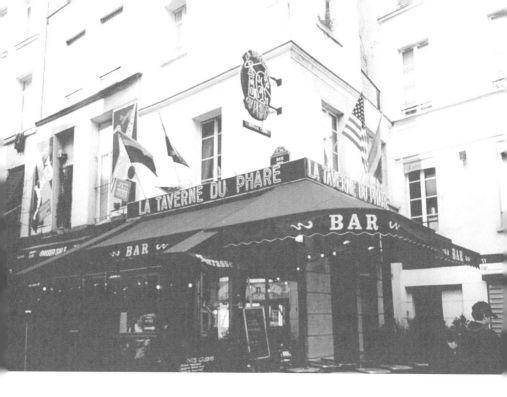

06 | Homosexuel

同性戀咖啡屋、旅館

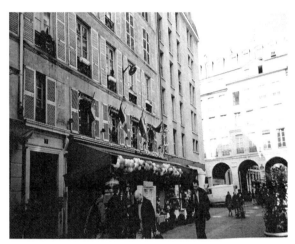

這是巴黎的西門町香堤尼里埃（Chatelet-Les Halles）旁，懸掛五顏六彩旗幟名標示，同性戀餐廳、咖啡館。

　　在巴黎要如何識別同性戀的旅館？在靠龐畢度與香堤尼‧里阿（Chatelet-Les Halles）之間，很多上面掛五彩旗幟的標誌，便可直接詢問、投宿。這大都會能接納萬能的上帝創造的每一個內分泌與我們不同的子民；在這兒，同性戀很普通，人們習以為常。

巴黎同性戀咖啡館的標誌——五色旗幟高張懸掛時，便是營業時期。巴黎的同性咖啡館，也附設一些商品，可供選購用。

我有許多要好的朋友，其中不乏同性戀。我感覺，同性戀的朋友最懂人性！但我雖接納卻並不認同。

亞歷山大，是服裝設計師，這個崇尚女性「美」的行業，與髮廊的髮型設計師並列為同性戀、變性人特多的行業；有一天，

亞歷山大帶我來到巴黎的同性戀咖啡館喝咖啡，我有點緊張，一向不敢「窺伺」他人，竟打破了一個咖啡杯，當然因為亞歷山大帶我這不是「同志」的小記者來此，使得我喝咖啡時態度也很不自然，但他仍不改用「眼神」去撩他的同志夥伴的習性，看得我哈哈大笑。侍者剛整理好滿桌、滿地破瓷玻璃時，亞歷山大又打破一隻咖啡杯；結帳時，櫃檯很客氣，竟沒有要我們理賠，祇算兩杯兩塊錢歐元！

坐在同性戀咖啡屋中；與葛明聊天，也是一種莫大的享受。

他們是男扮女！

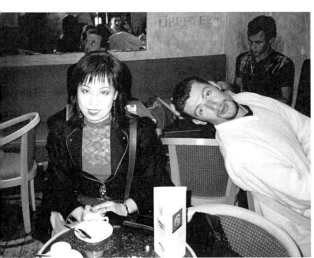

他常會突如其來的一縷靈光乍現，點亮我現實生活中一些盲點。葛明是法語歌手，自編自唱，常在電視上以歌詞撩人取勝的情歌，來詮釋戀人複雜的心，有時也在酒吧演唱，引吭高歌撒下他人生歡樂與悲愴，有一首歌詞，他這樣寫道：「你我都是小孩，彼此互相折磨，折磨為了相愛，我們交疊相錯，但已傷痕斑斑，痛苦吟出這最後詩章……。」

今天的同性戀者，比起上一個世紀的同性戀者幸福多了，有爭取認同權力、結婚等團體公會公開支持，法國著名文學家安德烈・紀德（André Gide，1869～1951），一九四七年諾貝爾獎金得主，便是典型的同性戀，他主張同性戀合法化。紀德長像俊俏，柔弱多病，瘦削的臉頰，是文學界的奇葩，亦是悲情人物著有「田園交響曲」（La Symphonie pastorale）已被拍成電影，「狹窄的門」（La Porte étroite）、「地糧」（Les Nourritures terrestre）闡述著生活需要信心與愛，作品充滿豐盛恩典。

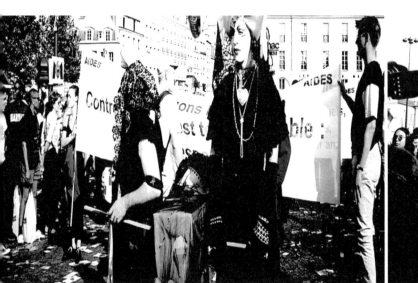

巴黎同性戀大遊行

我很喜歡與同性戀的朋友聊天，除了好奇心，更因為這是法國社會，自由、民主，「家庭生活」已不再是「夫妻生活」的單調內容，同性戀合法化到千禧年之後，肯定勢在必行。

　　我的同性戀朋友，有許多五、六十歲的人，他們一致表示：如果來世投胎願再做同性戀者。因為男女結婚，根本是一種無奈，婚姻生活壓力很大，不是愛情結合，還要勉強在一起。同性戀朋友們所持論調，不像我們，已完全擺脫了社會束縛！

　　巴黎市長也是同性戀，據說由他「規劃」的十九世紀從事手工業、輕工業的瑪黑區，將成為「同性戀大本營」（合法的同性戀區）。一九六二年戴高樂政府宣布此區為「古蹟」

區，便有許多漂亮建築畫廊、時裝店、文化中心群聚，瑪黑區又重新成為領先時髦、風騷的要鎮。畢竟此地十七世紀是貴族住宅區，法國大革命時曾使這塊「沼澤地」淪為歷史陳跡，但那古典豪華氣氛，有文藝復興風格，有古羅馬建築、風格。每年的「同性戀日」，花車大遊行更是冠蓋雲集，爭奇鬥艷，舉市歡騰！

這裡是瑪黑區（Le Marais）亦名沼澤區，是同性戀餐廳、咖啡館大本營，據說，巴黎市政府，有意規劃此區為同性戀區，背後整條街的餐廳、咖啡館，都是同性戀。

巴黎瑪黑區所有掛七彩及五彩旗幟的標誌旗，很好認！

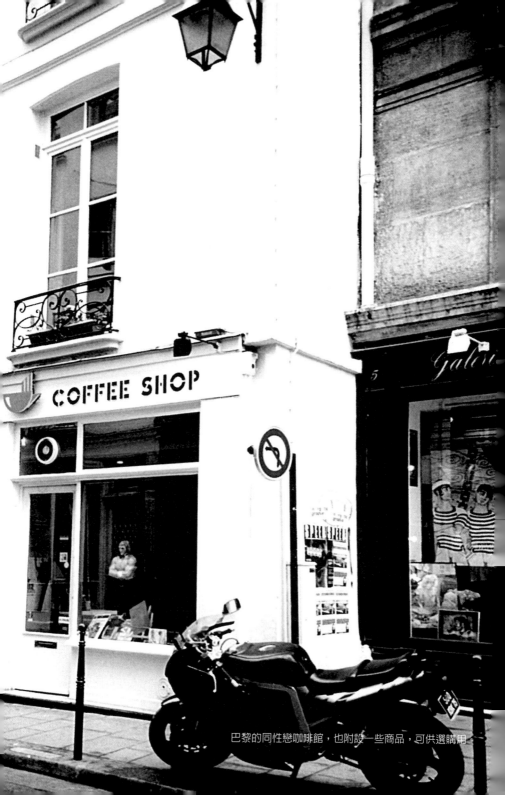

巴黎的同性戀咖啡館，也附設一些商品，可供選購用

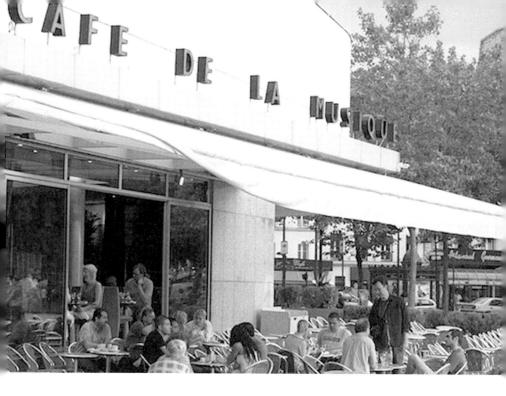

07 | Café de la Musique

音樂咖啡館

燕尾大鋼琴，隱藏式音響，除了現代化的設備，沁人心脾的色彩概念，咖啡音樂館的氣氛，極具有「形而上」的美，設計規劃更是一流，最具創意。館內時時傳來悅耳的法國傳統香頌曲，當浸淫其間的顧客搖頭晃腦，搭配一塊兒唱那古老遙遠年代的歌時"Toute une vie passe, sous le ciel de Paris, le pont d' Avignon, les Champs-Élysées, écoute." 深沉中挺拔的聲調，低吟淺說，敘述故事般的讓人凝注忘神地傾訴！

　　有人說：「人到中年百事哀。」其實，人祇要成長，就會百事哀！年華似水，感傷往昔，回顧時光含蓄軌跡，注視自我生命風姿，前瞻未來，如神話般憧憬，準備放手一搏地去冒險行進，而人生最珍貴的禮物，竟是「活在當下」！

　　這兒是我與柯孟德（Christophe Comentale）常會議的地方，他是我來巴黎後文化事業的老搭檔，先後任職於法國勞工部圖書館當館長，龐畢度文化中心與巴黎科學文化城當主任。這咖啡音

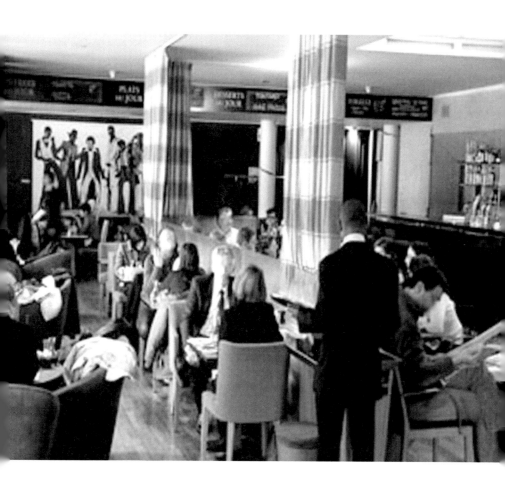

樂館附屬於科學文化城中，店主是所私立設計學校校長，走的不是傳統，可又很傳統的風格。老柯目前已調職於北京，當了文化參贊，我們「從少年到白頭」的盟約，是不要活過七十歲！要快快樂樂走完下半生！我在巴黎與這位法國鐵哥兒們，創造了許多「不朽豐蹟」，真要感謝他的咖啡，愛吃甜食的我倆，更覺這裡的蛋糕「正點」！

左一是柯孟德，右一二為企業家好友夫婦Tony&Anny

網站：www.cite - musique.fr

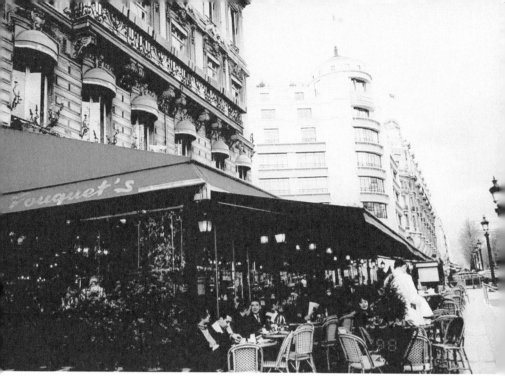

香榭大道上，紅底黑金字人們經年絡繹不絕的來去。

08 | Fouguet's
福蓋

偉大而悠久歲月的潛沉之夢。
這極富盛名的歷史性紀念咖啡館、
餐廳——福蓋（Fouguet's）在巴黎
香榭麗舍大道（Avenue des Champs-
Élysées）上呈現。坐在裡面遙看
玻璃窗外，因視性錯覺呈現奇異
表象，外面世界總是有無遏止的慾
望，時髦婦女大包、小包名牌購物
漫步仍輕快。我獨自啜飲，看館內
詩人、酒、茶、咖啡流露的慵懶，
無助的沉默；配上滿牆名聞遐邇的
影、視歌星藝術照片，有一種想朗
誦詩篇的衝動。我已久怠於詩之吟
誦，追逐時間、追逐夢，卻在虛無
播植中沾沾自喜，找尋無盡深鎖的
生命之迷。

最著名的百年大慶（1899-1999）
即將全世界一百位名人臉譜油畫。

　　瑪麗蓮夢露的甜美笑靨，貓王不朽的容顏、亞蘭德倫的醉人眼神，滿牆照片，隱隱閃爍曾經生命的耀眼光采。主餐廳中，特大號的油畫，更標誌了百年大慶（1899～1999）歷屆的名人臉譜。我告訴自己：「不俗，不俗，有概念，有創意！」心中仍感觸「媚俗文化」的無比魅力。畢竟世界上真懂藝術的，祇有百分之五，剩下的百分之九十五云云眾生，要如何讓他們在「無」與「知」這兩個平行的觸覺，快速產生內心的敏感度或藝術的品味呢？

內部裝潢，豪華氣派。

地址：99,avenue des Champs-
Elysees, 75008 Paris.

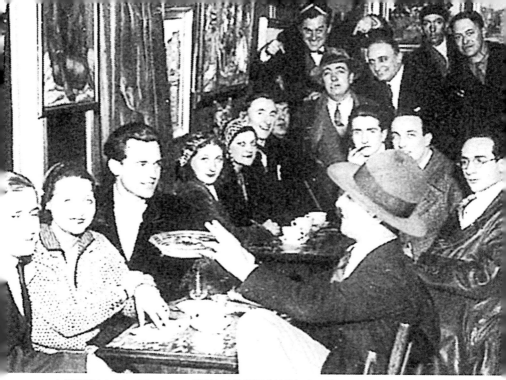

上個時代 LA COUPOLE 1927 年創立的時髦咖啡館兼舞廳，圓頂咖啡屋，
在巴黎是作家們　集之處。

09 | La Couple

圓頂咖啡屋

近來，再重新翻閱一九九四年，我自己寫的一本書「巴黎曼陀羅」封面裡，竟有一段昔日描述巴黎的情景。

巴黎是西方文明藝術的首善之地，一磚一瓦都刻劃著歷史的輪軌，流連於蒙馬特山上的小酒館，或「黑貓咖啡店」、「圓頂咖啡屋」，遙想當年大文豪沙特、海明威及畫家畢卡索蘊育靈思，完成曠世巨作之態，這般憑弔，足令人感動，餘韻迴盪。

人的記憶是很脆弱的，以前的我，竟有這樣的感嘆字句！

東渡扶桑，西赴歐洲，看殿堂之美，在酒香笑語中，在醇厚古典裡，回首望來，一生客旅，走在喧囂中，看景物、山川、征服不了心中的口慾與品味。此刻，我坐在圓頂咖啡屋中，啜飲一杯才二塊錢歐元不到的黑咖啡，苦澀。獨坐的我仍貪杯，再叫一杯並加上一個法國著名的月牙麵包。想到自己夢幻一生，浪漫、敏感、寫作、遊蕩。

我一向憑「感覺」行事，大隱於市，悠遊花都。接到好友蔡幼菊的信函，這位才氣十足的書法家，更是馳騁於商場的女中豪傑企業家，竟有如斯感觸：「人在家中坐，仍逃不掉外界蜚短流長。趙曼，台灣真是人間地獄，羨慕妳回到巴黎，那麼一個單純的環境，有愛妳的人與妳愛的人廝守……云云。」其實，人都是艷羨他人的。在冰天雪地的異國，劃面冷風襲來，孤寂、美感、語言封鎖、知識斷層，看盡那些移民們走出中國歷史，又無法遁入法國歷史，你會領悟台灣的家是平靜的化身，不要切入一種新的格局，譜回自己的來處，是一種怡悅的幸福！

圓頂咖啡餐飲的方柱上，
美麗名畫。

其實，我很想撇棄風花雪月的軟性訴求；喜歡在真槍實刀生活中，體現「真理」訊息。知道我是怎麼被一個富豪大戶的貴婦人，拒於豪門之外嗎？（應該說我拒她於我高貴層次生活之外！）二十年前，一位銜著金湯匙出生長大的青年人，帶我回去他的古堡華廈中，一付「媳婦終究得見公婆」的模樣，介紹我的將門貴氣背景家庭，學術有專攻的藝程文史，我有種要逃脫的衝動。眼光銳利的「當家婆婆」，上下打量，開金口說句：「趙小姐，妳的裙腳有點脫落了。」

我立即反應：「你們家的釘書機拿來。」然後──在眾目睽睽下，我以大將之風掀起我的「華麗長裙」喀嚓一聲，在眾人目瞪口呆下，剪掉與他「共渡一生」、讓世人周所艷羨，擠都擠不進去的「宮殿生活中」。非常理性地，直接地決定，我一生從不坐等機緣！我知道自己要什麼，便努力爭取！與藝術結緣，更是我一輩子的心願，要自由，要簡單、文明。

在圓頂咖啡屋享受藝術興味濃郁芬芳的夢幻拿鐵，英倫情人、米蘭夜未眠，海明威、沙特、畢卡索、寇克特等文人畫家坐過的角落，千餘坪偌大的場地空間，四百餘座位豪華氣派的現代感，鑲嵌著黃金色彩的廊柱，耀眼金蔥、鵝黃、翡翠，以柔性燈光打上持久的鮮嫩，巴黎最不可錯過的黃金地標啊！B君又請我吃份蛋糕，這些年，他習慣我的偏好甜食，我也「縱容」他的抽煙吐納，懶惰地打個呵欠，管他永無歇止地責任，管他稅單、畫展，想到父親帶我們一家子的禱告詞：「神啊！讓我們的孩子，不遇到壞人……！」

聽似簡單，生活中不遇到壞人，都碰到好人，是何等榮耀啊！

圓頂咖啡屋不僅是吃法國大餐的豪華夢境，更是餐廳、舞廳、咖啡館集於一身。下午茶舞僅一百四十法郎，尋常時光可跳

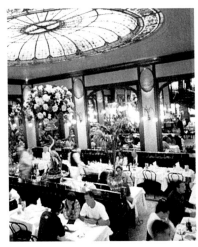

舞至夜間通宵達旦，早期以啤酒店出名（Brasserie），一九二七年開幕後，藝術家、作家、詩人，如畢卡索、海明威、傑克梅第、莫里迪尼亞、馬蒂斯等人，常年在此消磨創作的精華人生歲月。那是個法國的太平盛世，尤如中國的盛唐時代，歌舞昇平，櫛比鱗次的咖啡館，在這蒙帕那斯區逐漸活躍，像一首詩歌，Montparnaasse這名字充滿詩意，源自古希臘時，這座蒙帕那斯聖山是奉獻給詩歌、美麗音樂之神阿波羅之聖山。

一九二〇至一九三〇年間世人提及蒙帕那斯的藝術氣氛時，總是會聯結到圓頂咖啡屋，丁香園等處，這裡幾乎攬括所有的藝術人才，聚集現代畫家、雕塑家、小說家，詩人的精緻文化，那畫室，那波西米畫風采及藝術氣氛撒遍全區。直至第二次世界大戰後，許多現代化都市叢林硬體建築林立，擴建了藝術家工作室，蒙帕那斯徹底成為「現代」化風格的區域。昔日贊助這區「成名」的藝術家們，許多長眠於其旁的蒙帕那斯墓園，而那些在此揚名立萬的異鄉才子，早已落葉歸根，榮歸故國家園。但咖啡館裡懸掛著許多珍藏的回味，像一首老歌，不歇止地傳頌！

咖啡餐飲的陳列品，各式茶壺、名酒、咖啡、燭台、書籍介紹。

地址：102, bd du Montparnasse 75014 Paris
電話：33 (0)1 43 20 14 20
網站：http://www.lacoupoleparis.com/en/

來去咖啡館品味巴黎
——30家巴黎經典咖啡館

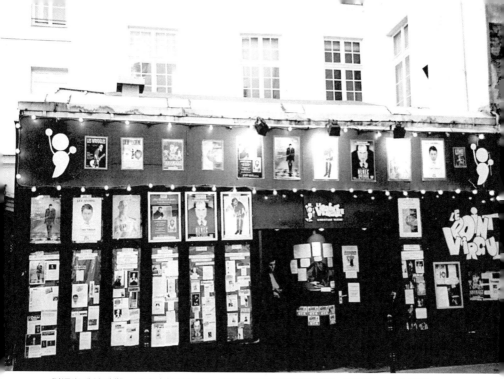

劇場咖啡館外觀，很令人懷舊氣息，售票亭是老式玻璃小圓洞，劇院外，長年累同張貼戲劇明星海報。（劇場咖啡館由寡婦Pichard成立於1975，面前僅100平方米，造就1000位藝術家，觀眾超過100萬人次，即使觀眾只剩一人，也會如期表演，敬業精神令人咋舌稱羨。）

10 | Le Point-virgule

逗點劇場咖啡

茶博物館旁，靠近巴黎市政府地下鐵路，有這麼一間很傳統很棒、很有趣，讓人興味十足的咖啡館。它是由傳統的法國戲院主導，門口是三〇年代最老式的玻璃小窗售票口，裡面坐著一個「陳舊」的老式打扮的法國中年婦女，一切裝扮都很符合這戲院咖啡的調調，在林林總總現代時髦大都會裡，突如其來加入了上一世紀，古老格調的咖啡館，是典型的法國「黑色幽默」的再生。（不像美國式幽默直接表達，拍案叫絕、爆笑如雷；而是有點苦、酸澀讓人發笑「笑在骨子裡」，難過的笑，隱藏式的、意淫的、揶揄的；實在好笑，可你又笑不出來的痛苦之笑……）

在巴黎常被邀約去看大文豪莫里哀戲劇，初時，富哲理的對白對我這「第一代移民」相當吃力。看到朋友們大笑不止，其他觀眾也前仰後合地十分投入，我則常朦查查，搞不清那「俚語」、「雙關語」；等會過意來時，又是戲劇的另一高潮。這樣的「鬱卒」，長年累月，或為一種心病，我以為我完了，永遠不

可能進入另一社會空間，將語言學好。誠如愛因斯坦說：「企圖兼有智慧與助力，極少能獲得成功，即使成功也不過是曇花一現。」

後來我不再自卑，何必阿基里德腳腱式悲情，祇不過那一點點不愉悅的特質，就影響到自己嚴正的生命，我於是回過頭來教導法國友人以中文，將自己最好的一面，文學藝術特質，不保留地灌輸給他們。各人有各人的才能，不好高騖遠，根據自己的才能選擇大方向，這樣終能以創造性思維能力，驅散空虛、治療所有慢性病，而找到生活動力，走向專業成功！

在劇場院咖啡館前，你會很喜歡這種老巴黎美好年代的調調（Belle époque），巴黎人喜歡看戲，每個小朋友，自幼被教導演戲。七歲、八歲、九歲每年都得參加他們學校的小劇團上台公演，這對孩子是非常優良的教育。獨立自主不害羞，

大大方方在檯面上公諸於眾演戲，每一次扮演不同角色，在他們小小腦海中留下一步一腳印的體驗及回憶。永遠不在原地踏步，到達一個目標再不停地向下一個目標前進，引發自我不停地進步！

地址：7 rue Sainte Croix de la Bretonnerie, 75004 Paris
網站：http://www.lepointvirgule.com/

在這裡富麗堂皇的羅浮宮大宮殿式建築，瑪赫里佔盡天時、地利之便，上有古代哲人，君主立體雕像俯視云云眾生，下有雕花大理石柱門廳，可諷刺的是：一位孤獨老人，酒鬼、衣著襤褸，飲著苦酒，和平鴿在面前飛掠⋯⋯

11 | Le Café Marly

瑪赫里咖啡館

坐在瑪赫里咖啡館喝咖啡，視線會不期然地直接投射到貝聿銘建築師的玻璃金字塔，別人看他成就輝煌，我們更因他是華裔而與有榮焉！但是我每次想到這個建築物很難清洗的問題就啞然失笑，據報導，巴黎還特別徵求一對專門會清洗「高難度」建築物的夫婦，會「攀岩」的加拿大專家來洗。法國人性格很認真，套句時髦話，相當「龜毛」。他們是智者，把事情做「好」，而非小聰明的人，把事情做「完」。

　　巴黎的現任和前任台灣駐法藝術中心邱大環主任及其夫婿杜大使，有次請我們巴黎幾位長輩藝術家朱德群夫婦、彭萬墀夫婦、吳炫三夫婦，席間我與林貴榮建築師算是後生小輩，但勇於「開講」就屬林貴榮。因為當天，主題便是講到建築學，由我瞎起哄先「拋磚」，林貴榮開始「引玉」，到最後是欲罷不能。最後終結一句話，老巴黎似乎都「受不了」貝聿銘在古典婉約的羅浮宮加蓋這玻璃金字塔，其實美國有篇報導說明，貝聿銘這件埃及金字塔，引發的靈感，早在一九八〇年以

前，就在美國甘迺迪兄弟紀念館有此構思，祇是沒被批准。人生一世，草木一春，時也命也運也，姑不論其成就，光是解決羅浮宮的公共設施，予人方便的廁所，就謝天謝地了。內中學生群聚的咖啡廳，小食館更方便了遊客，太妙了！東方人不喜歡逛地下街，謂陰氣太重，但巴黎整個地底下是空的，您可知道？！腓比他們那票高中時代及大學時代的法國年輕人，都知道要到羅浮宮附設的這咖啡廳吃餐，簡單的三明治咖啡十法郎打底足矣！

坐在瑪赫里咖啡館喝黑咖啡，情調又不一樣了。面對著百分之八十透明百分之二十反射，底寬三十二點五米、高二十米的大金字塔及南、北、東三面各立一座五米高的小金字塔，周圍交叉環繞三個靜水池、四個噴水池，相映成趣。剛完成時，我帶爸媽來此靜坐、逛看這擴建後的羅浮宮新貌，也帶過蒐藏家團體一行三十六人。在小凱旋門西面，地下停車場可容納一千輛小汽車，五十輛觀光大巴士！很多遊客愛看羅浮宮可方便了，服務設施在地下包括

趙曼站在這舉世聞名的羅浮宮
廣場前，瑪赫里咖啡館。

最時髦的衣飾流行店、圖書館、電影廳、音樂廳、視聽中心、咖啡廳、托兒所、商業街一應俱全。貝聿銘很偉大，將擴建後的羅浮宮總面積達到十五萬多平方米，成為名符其實的最大博物館之一！

地址：93, Rue de Rivoli , 75001 Paris
電話：08 26 10 09 13

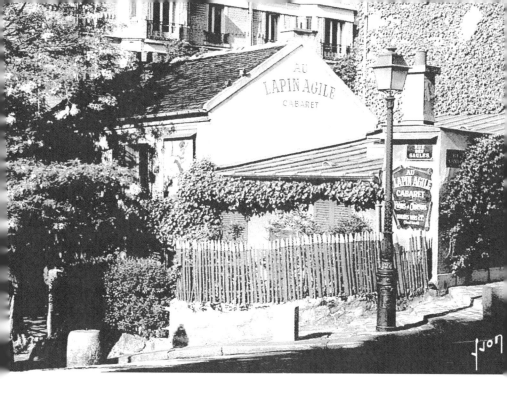

12 | Au Lapin Agile
蒙馬特山丘的「狡兔之家」

原名「殺手之家」的狡兔之家，是我常帶朋友去「簽名」的地方，那磚紅色的壁面上，簽了不下二十個「趙曼」。這個充滿藝術氣氛、浪漫格調的蒙馬特山路上小房子，老板很性格，每晚十點到半夜二點營業，每人一小杯葡萄酒，中間放顆小櫻桃，要價十歐元。長板凳上，大家排排坐，拍拍手瞎攪和跟著唱合法國香頌曲，一如少年時，我們在教會中，練唱校園詩歌般。滿牆名字藝術作品裡面，有當年畢卡索的小手稿，是他欠一杯酒錢的典當「名品」。昔日這些才情兼備的藝術大師們，尤特里羅等等經常在此高談闊論。有一次我與和惠在大風雪的夜晚進入「狡兔之家」，跟著歌手唱和，歌詞大意都逃不開生活的殘酷、現實的無奈：「嗚啦啦！那個愛情騙子，帶走了我的老婆⋯⋯。而我現在的情人，偏又愛上了朋友的情人的情人，她又是她的同性戀情人，雌雄莫辯的時代！我也搞不清自個兒的方向。反正，這是什麼跟什麼的時代？令人百思不得其解！」狡兔之家外貌滄桑破舊，紅牆爬滿綠藤蔓，外觀非常藝術化。

地址：22 RUE DES SAULES 75018 PARIS
電話：33-01-46-06-85-87
網站：http://www.au-lapin-agile.com/

 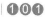

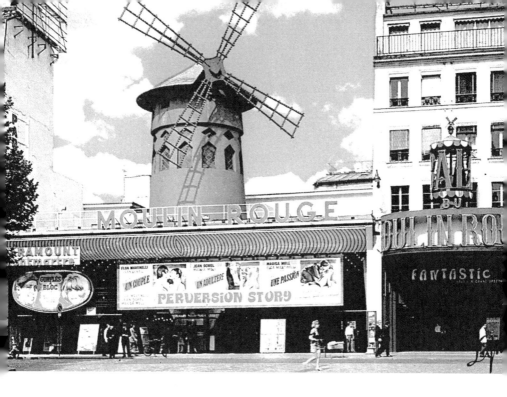

13 | Musée de Montmartre, Café de l'Abreuvoir

蒙馬特博物館附設飲水槽咖啡館

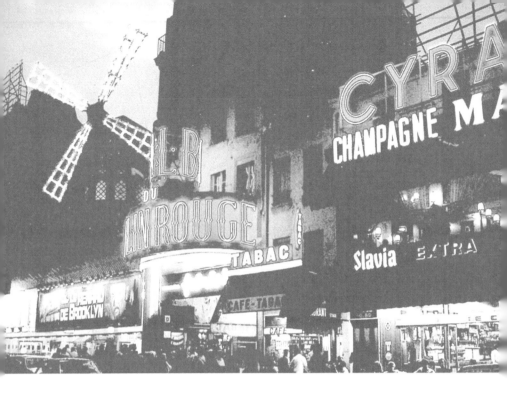

　　巴黎的蒙馬特是最代表著巴黎人文精神之所在！彷彿「千年不死」的高地人戰士，勇敢捍衛著傳統愛國、天主教和理性主義的生活，那至死不渝的神祕殉教者山丘，充滿著信仰和諧的靈性聖寵之路。這兒詩情蘊藉，保留著惟一的巴黎「鄉村記事」的葡萄園，均在藝術家、哲人飽含深情的筆調中，微波盪漾。

　　蒙馬特位於巴黎第十八區，是個充滿異國情調的地方，是西裔、阿拉伯裔、北非裔移民國聚集區；也有最高尚的法國上流社會人士的別墅宅院；全巴黎地價最低區在此；地價最高者，亦在蒙馬特！除非在這兒長居久住，否則無法體會那刻骨銘心的時代脈絡！

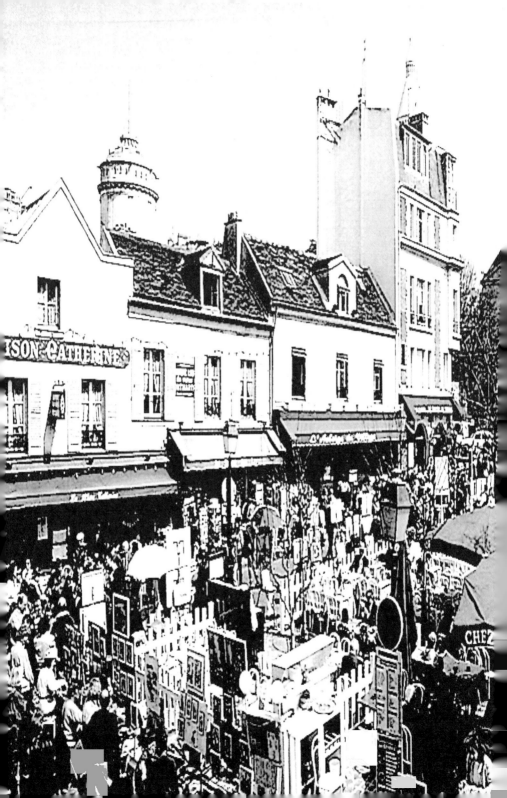

　　蒙馬特終年洋溢著歡樂氣氛，川流不息的各國觀光客，摩肩擦踵地在中庭廣場密集著肖像畫家的區域，流動走、看、坐或被速寫繪畫一番。或吃冰淇淋、薄餅、蛋糕，或飲咖啡、茶、啤酒或買紀念品，或鳥瞰大巴黎區市景，這是巴黎至高點，俯視全景，正對面是龐畢度文化中心。街頭藝人演唱著「流浪者悲歌」，更是動人心弦地彈奏在春去秋來，傷逝感念之間。這兒永遠與藝術家牽連不斷，畢卡索、羅特列克、傑利柯及柯羅都在此畫下不朽！蒙馬特不曾「老」，不會「沒落」，祇有如此描寫蒙馬特的人，自己才真正會老去、沒落！

蒙馬特博物館彷彿是一個「飽經時代滄桑」的人物際遇，與詩歌、故事串連的場景；這美麗又濃郁蘊釀著文學藝術氣息的博物館，在十七世紀原屬名演員Claude de la Rose居住的屋宇。其為人津津樂道者，便是他與偉大的莫里哀同樣死在舞台劇Le Malade Imaginaire的舞台上。戲如人生，人生若戲，但人能死得其所，天從人願，也是一大福祉！在一八七五年，這棟著名的蒙馬特博物館，順理成章，由大特里羅（Maurice Utrillo）和他的名模母親、是才華出眾的女特技演員、女畫家相中做為工作室。而蒙馬特博物館，取樣的飲水槽咖啡屋，古拙樸實，滿壁均是畫作，週一不開，平常均有開放。

地址：12 RUE DE CORTOT 75018 PARIS

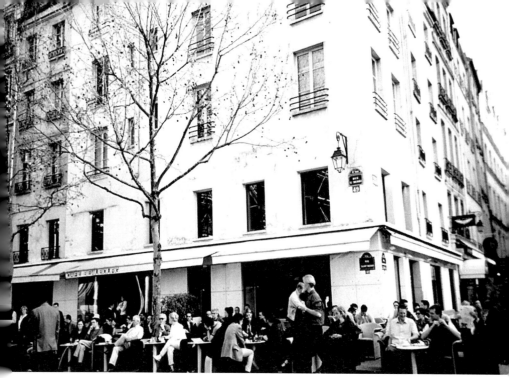

外表貌不驚人，內在畫作極美很動感，流線型設計。

14 | Café Beaubourg

波布咖啡館

羅浮宮美術館中，一張法國風景畫大師柯霍的名畫——「薩華之路」光天化日之下，又在造訪人次最多的一天，週日失竊，實在是給這全世界最偉大、最有名的美術館一記悶棍，外加一個耳光。因為三年前羅浮宮對全世界宣稱其安全設施一流，每幅畫作前都又加上玻璃屏障，柯霍的這幅畫長四十九寬三十四公分，竟然畫框及覆蓋的玻璃留在原處，被這「雅賊」（實在不喜歡用此字眼，將竊賊名義提升！）用刀割下盜走。當發現時，大膽小偷早就逃之夭夭，我們坐在家中，從電視上看到那些倒楣的、花錢買票來參觀羅浮宮的訪客們，一個個被警方搜身、聽證及被進行調查！

重賞之下，必有勇夫！柯霍的這張作品價值七十萬歐元，在日本相當搶手。於此同時，法國另一家奧爾良美術館中，印象派畫家希斯里的「水上花園」價值九十歐元也以同樣手法被盜去；巴黎十三區中國華商經營的錢莊也屢屢遭搶；住在巴黎塞納河左岸的一位大收藏家的家中，一幅柯霍價值十萬歐元，連同珠寶首飾均被竊！

波布咖啡館，外表很「純樸」、「安全」、「簡單」、「現代」，沒想到歇個腳，喝杯咖啡要五歐元，足夠吃一頓plat du jour了。而坐到裡面則跟外觀完全不同，每張桌子下面都有讓你心動，可又無法「下手」的繪畫作品。我在巴黎經營畫廊、藝術品很多年，與合夥人的共識：人祇要一有機會，在很大的利誘擺在眼前時，很少人會信守行為分寸，通常都是見利而忘義了！這些作品「可惜」搬不走，張張桌子下，都有不同的原創，五歐元可湊回本！定定欣賞一番！

　　偷藝術品的竊賊，冷血快手割掉名畫，也許「測試」一下館方的安全設施；也許真的是太喜愛這藝術作品；也許牟取暴利，早已轉到買主手中；不論如何，這種破壞性行為、罪案層不出窮。而現今人們更是笑著這些「智慧型」、「機警型」罪犯，以褒多貶少的詞匯來解析。我在巴黎上班，客人正在我面前開支票，我要打入收銀機的一剎那，蕭智安從台灣打長途電話來。他語極興奮，告訴我：全台灣民眾整夜不睡、好精采，在看殺人、強姦、

越貨的作奸犯科仁兄，劫持南非外交官家的「現場追蹤」報導內幕。歐陽鑫也連續打兩通，告知「全民運動」，大家不睡，好緊張……更可笑的，社會、輿論制裁、人情制裁均非理性，大家在暴亂無度中等待每一、兩個月一樁震撼島國的大新聞。難怪逮到「壞人」，其談笑風生，簡直是「英雄」、「名人」！

趙曼在法國巴黎少數幾個最貴的咖啡館之一，波布（Café Beaubourg）閒坐，一杯咖啡32F真是天價，直逼麗池！

地址：100 Rue Saint-Martin , 75004 Paris
電話：01 48 87 63 96

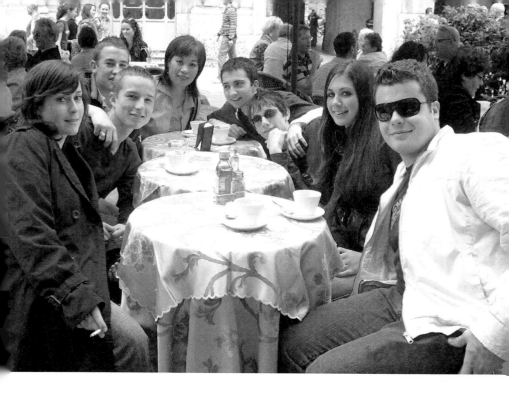

15 | Espresso

良藥咖啡與傻瓜咖啡

T.G.V 子彈快車，餐車上飲用
「傻瓜咖啡」，快速簡便。

　　據一九九五年瑞典報告指出：喝咖啡者，直腸癌病例極少，日本愛知縣一九九七年報告：每日喝三杯咖啡以上者，直腸癌危險率降低一半以下。日本動脈硬化學會報告：咖啡能增加好膽固醇，防止動脈硬化；它獨特的苦味，是「良藥苦口利於病」，香味亦能消除疲勞緊張，轉移情緒，提高肝與腎功能，促進血液循環及分解脂肪酸，改善低血壓，有防癌及減肥良效。

　　咖啡世界的「傻瓜咖啡」與傻瓜相機相同，不必像上一個世紀慢慢研磨、慢慢品味地啜飲咖啡；而今喝得快，三分鐘35cc入口；做得

更快，十秒鐘的名如其份Espresso；將咖啡製成膠囊，由選豆、烘焙、研磨、份量、緊密度完全規格化後，可以喝到保持新鮮度四個小時內的六個月保存期的密封膠囊。另外，也有易理包，其口感與質感速簡如茶包，以過濾紙直接包著6.8公克的研磨咖啡粉（POD）易理包，包裝以高科技壓至應有的緊實度，這便是傻瓜咖啡「規格化、便利」的現代速成咖啡。不必再磨豆，煮、喝完後也不必整理殘渣，這年頭新速實簡還能口感一流！

到巴黎，來咖啡店小座，輕鬆一下！

一分健康、一分精神；一分精神，一分事業！

寧可做傻瓜，吃著苦口良藥，也不要沒日沒夜工作，終日生病。現代社會中，人若想要成功，必定有著高敏捷度，一流健康身體，超乎一般人的冷靜，外加無人能比的記憶力。過去「成功者」均具備這些要件，而今，甭說了，更甚！

時空膠囊、子彈咖啡等到處可見的現成快速直接按鍵取用的咖啡機器。

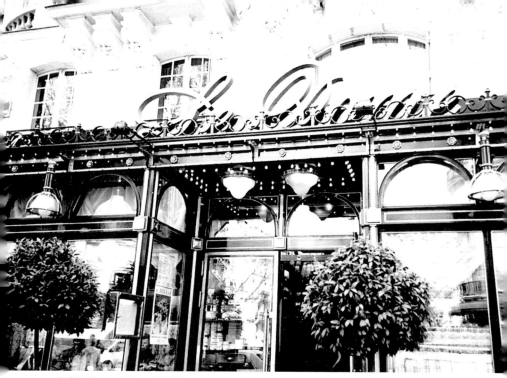

裝潢典雅，內部均為名版畫家作品。

16 | Le Dome

樂多摩

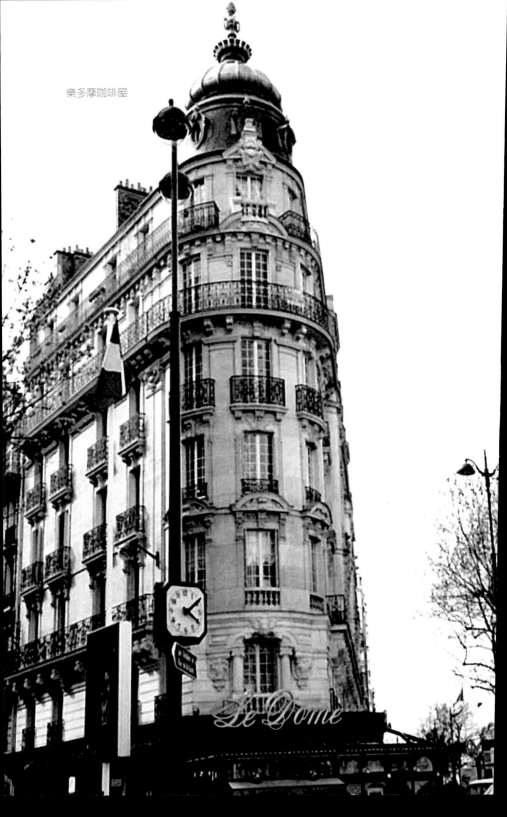
樂多摩咖啡屋

初抵巴黎時，我與法國漢學家柯孟德、律師喬依及澳洲駐法國文化參事湯尼、非莉夫婦共組了「歐亞文化協會」。同時，也代理無數著名畫家的版畫，進口到台灣，直接賣予收藏家們，當時出了一本「世界版畫名家金榜」的書，也列舉名家排行榜，曾記如下：

　　由於近年來人民生活準提升，精神領域擴張，曾幾何時，呈現了一片朝氣蓬勃的景象。早期跟著法、日、美走的方向，已開始呈現「獨立」角度；投資者不再是昔日那五、六位畫商而已（與日本版畫商的聯手合作取得 professional discount）。「新銳派」畫商直接與巴黎、紐約的畫廊接觸，甚或直接與版畫藝術家購買，俾所拿到的「折扣」更多也！

二十世紀的畫壇，百家爭鳴，大放異彩奇葩，藝術與商業性質已不可避免的結合，而孕育出特殊風采的藝術活動。「在商言商」就價格方面的舉足輕重，大致端賴「蘇富比」評鑑，而「藝術品」也可說是「無價之寶」，要開價多少，很難定論。

大致而言，畢費作品在台灣很多，價格由五萬至十萬，但在巴黎畫價僅合新台幣三萬；達利亦四萬可以買到。夏卡爾大幅價值五十萬，在巴黎約二十萬即可買到；米羅的三十萬，在巴黎的十萬即可買到「很好」的。這些價格，是「頂峰」價，不可能再亂漲。目前做生意者，均注

意排名在中、上人物，如Carzon、Brasiler、Cassigneni，後二者礙於日商壟斷市場，並仿製、假冒畫太多，巴黎畫廊不易購得，雖日本市場潛力大，而畫家本身不願再破壞自己的市場行情，斷了後路。故兩年來一直在法院控告日本畫商，對日商形象損毀不貲，因小失大也！在日本雖走紅，但並不足以影響世界價格。Jansem線條美感及賈曼的用色大膽、Brasiler佈局、Weisbuch氣派、Avati美柔汀技法已成法國國寶級人物。這些人均開始成氣候，價格亦在二至四萬元，料定未來必能更上一層樓！

地址：47, Avenue de la Bourdonnais , 75007 Paris
電話：01 45 51 45 41

來去咖啡館品味巴黎
——30家巴黎經典咖啡館

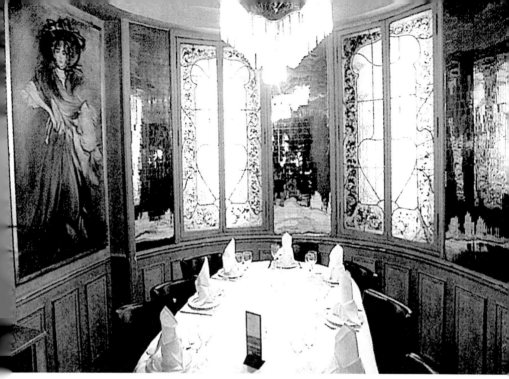

美好年代1900的裝飾水柱，使得氣氛優雅、情調一流。

17 | La Grand Véfour

宮殿公園──維富

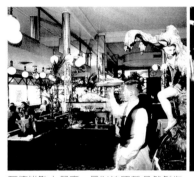

瓦德維勒大餐廳，是以法國著名戲劇作
家來取名的餐廳。

　　巴黎的上百年歷史老咖啡店，裝潢如宮殿般，屬一屬二當推
維富。公園廣大，繁花盛景，四周骨董精品店林立，是很「上流
社會」的品味。走上一圈，花園之大夠您照相照個夠，而設計豪
華典雅的一百五十年「古味」裝潢，更是處處可見——雕花圓拱
門，廊街古老吊燈、鐵柵欄杆，都再再令人回味過去的往事，逝
去的春夢，了無痕跡的戀情……。

坐下來，喝杯咖啡，看份雜誌，那種閒情意致，此生夫復何求？這高價的廣場，法國式的後花園，拱廊、庭院結合了每一個君權的豪貴與王氣霸業，奢侈的珠寶及稀世難求的精品骨董，逼標餐廳，都是十八世紀宮廷美的再現。

　　維富咖啡餐廳，曾是大文豪雨果、拿破崙及才女高蕾特（Colette）最喜愛的用餐之處。主廚Guy Martin已是世界數一數二頂尖名廚，在米其林（Michelin）餐飲指南上，保有二星地位，名菜是聖賈克扇貝（coquille st. Jacque）、乳酪醬汁、義式餃（ravioli）及煎餅（endive galette）都在法國赫赫有名。內部十八世紀裝潢，與外界的城市天堂，結合為一。整個庭園造景藝術與大自然接合得天衣無縫，是個最佳的養心、養眼、養神、養氣之處。

地址：17 RUE DE BEAUJOLAIS 75001 PARIS
電話：01 42 96 56 27

來去咖啡館品味巴黎
——30家巴黎經典咖啡館

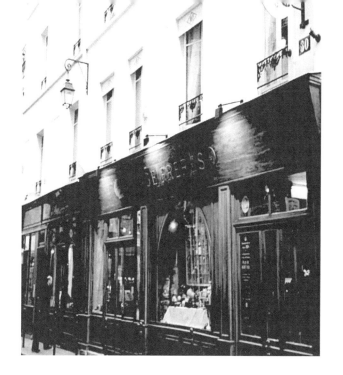

18 | Mariage Frères
茶博物館

　　一八五四年，這最有歷史重任的Mariage Frères茶博物館開設於巴黎，店內供給，有四百餘種不同的茶。百餘年來，今天絡繹不絕的客人，來此暢飲其茶，每日可見日本觀光客排著隊來飲茶。

　　使我手癢續貂一番的理由，是它雖沒有賣咖啡，但確實是一間名店。我的幾位官夫人朋友來此排隊，日本遊客世界各地客人

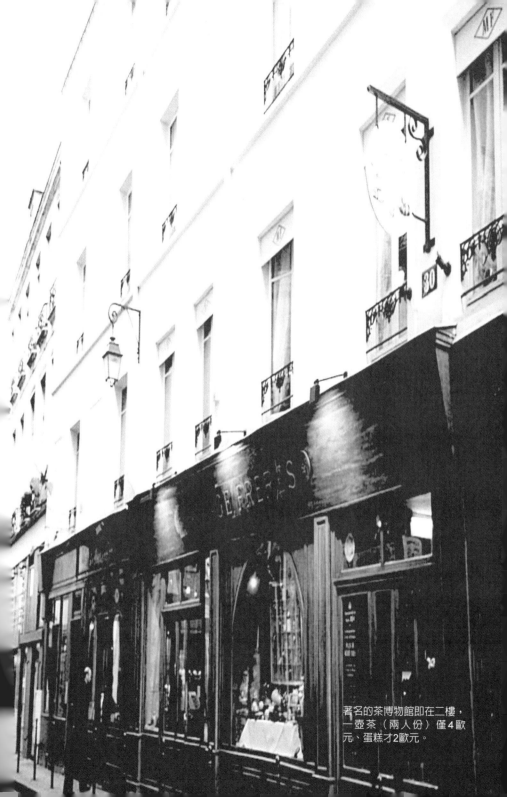

著名的茶博物館即在二樓，一壺茶（兩人份）僅4歐元、蛋糕才2歐元。

太多，一等兩小時，但仍不厭其煩，漫不經心聊天等待。有次，還見到密特朗總統夫人也在座上。這裡其實一點也不貴，一壺茶二人份，烏龍茶僅四歐元，叫份蛋糕才兩歐元。坐一個下午，四週全是「法國貴族」，穿著體面，我們講中文，談些小秘密，嘻哈一番，反正旁人也聽不懂。企業家夫人講到其老公「割地賠款」（在外納小妾，被發現又生一子，不願離婚，祇好交出一張千萬之金卡，給原配做保證）；政壇名人的夫人，為人眼紅的名牌首飾。外匯存底到此展現一下，其實也沒有什麼大不了，每個人所愛不同、追求不同，以平常心看之，都是一種收益！

Mariage Frères樓上藏了許多名貴、珍藏級藤制茶椅、櫃櫥及珍藏名壺、茶器，非常有意思，可以去參觀！

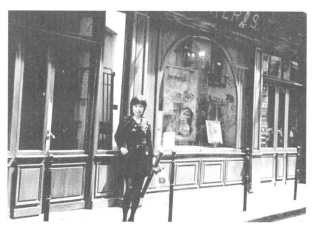

茶博物館內陳列各式自古字金茶具。

地址：30 rue du Bourg-Tibourg, Paris 4e
電話：+33(0)1 42 72 28 11
網站：http://www.mariagefreres.com/

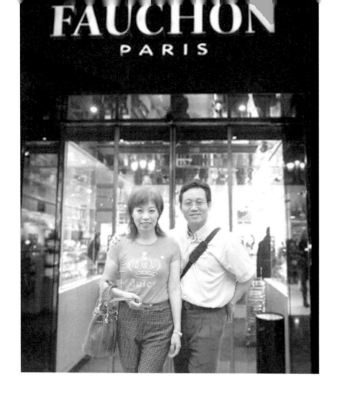

19 | Fouchon
福熊食品精品總匯

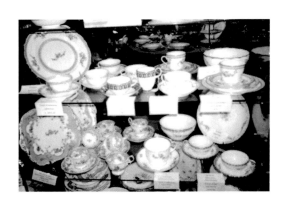

　　百年前，全世界最貴、最有名的「高貴」食品店——福熊（Fouchon），開張於一八八六年。

　　那時，什麼地方的東西都可以買得到，但是從亞洲運來，楊貴妃最愛吃的荔枝，一小串就要百餘法郎！果醬、超級鵝肝醬、魚子醬、松菌、紅酒、咖啡、茶、巧克力、名品、名菜、名點心，應有盡有，殷實的使酒，要價五萬多法郎一瓶。我們到地下室參觀酒窖時，與池宗憲互相拍照，還被福熊員工招待得如同

「上賓」。宗憲也大手筆買了四瓶，一瓶當場回到我巴黎的公司，與台北來旅遊的友人同乾為敬，

　　來巴黎時，我帶好友賈式琛到福熊咖啡館，這兒是台灣留法學生所知最便宜的咖啡店，一杯才兩塊歐元，她是家旅行社老闆，為人急功好義，不讓鬚眉，因喝完咖啡（我言明我請，搶付）賈式琛不知情當然純飲咖啡不過癮，又開始叫蛋糕吃，言明她請。吃前付款，賈式琛大叫：「太誇張，幾塊蛋糕，就兩百歐元？」、「中計了！趙曼怎麼一小塊蛋糕就要24塊歐元？貴得太離譜了。」但是，好吃啊！法國糕點可是比英國下午茶，那世界最難吃的點心好吃幾百倍，雖然甜、但不膩，百吃不膩！

　　我在巴黎是有名貪吃法國甜點的，這些甜點名字都很詩意，全都學會叫下來，可得花些功夫，光名稱就有百餘種，須懂法文，順著每排蛋糕前面的牌子上面署名，點唱要若干份，結算前

店員會給你電子卡，用電子卡刷出付多少錢，工作人員核對入帳，才能「領回」糕點。蔡幼菊這位台灣最大進口咖啡商來時，我帶她來此，兩人假裝成遊客，互相拍照紀錄，於是台灣誕生了台北市政府的「與民有約」、捷運中山站咖啡館、「101老咖啡」、台茂老咖啡、南港中研院「新舞台」、「台中老虎城」、「台北京華城」老咖啡館等。

地址：30, Place de la Madeleine, 75008 Paris
電話：01 70 39 38 39
網站：http://www.fauchon.com/

20 | Brasserie Bofinger

波芬傑餐廳

　　一位新識好友，與我臨別於波芬傑餐飲咖啡屋，互道珍重
再三，英雄惜英雄，最難將息，訴不盡離情依依。最終，他怕
自己心中的些許祕密講出來之後，就不再是祕密。因此我祇有
「保證再三」，並告知：自己一生結交朋友無數，今日一別，
兩相忘於江湖！明日又有舊雨新知來巴黎相會聚首，我自會捏
拿分寸，知所進退。這些年，閱人無數，人人皆是我的導師，
從中學習太多。

愛是一種本能，相處是技巧，而持久則是大智慧！

在巴黎平常每週日的中午，法國人全家來波芬傑餐廳，享受一頓豐盛美味的法式大餐，已是一個傳統規矩——準備四百餘份全餐，供應第一道上菜的生菜沙拉、冷熱蔬菜、肉醬、肉片，及派餅、冷盤鯡、沙丁、燻鮭魚類、芥茉蛋黃、蕃茄或生蠔大餐，蝸牛馬肉、兔肉、雞、鴨、羊牛及各式山珍野昧；乳酪、甜點上來，簡直「洋洋」大觀。餐前酒、飯中間的餐點、白酒、肉、紅酒、粉紅酒、麵包、水，真是吃好「累」。每次一餐下來，增加的膽固醇外加卡路里，要游泳、跳舞、慢跑外加運動好久，才能消耗掉！而坐在法式餐廳的桌上，中午是十二時到下午三時，晚上是八時到十二時，再來一個午夜電影或看戲劇、音樂會後，於附近餐廳吃頓宵夜，咖啡座上消磨至半夜「五更」，剩下的時間，真太少啦！

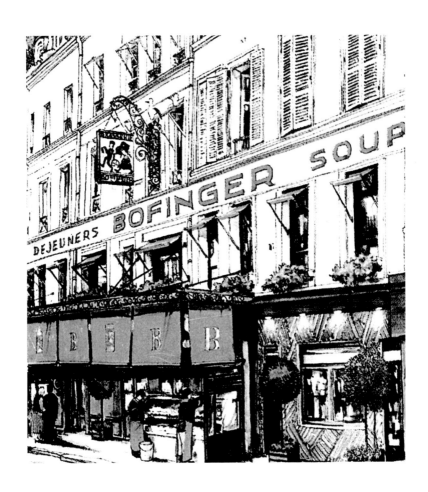

建於一八四六的波芬傑大餐廳，其美崙美奐自不待言，那二十世紀初新藝術裝潢設計的門面，及亞爾薩斯名藝術家杭西（Hansi）的巨擘名畫作品，配以彩繪玻璃、皮製長椅、令人置身其間，食指大動，且氣氛典雅迷人。其招牌菜生猛海鮮、蝸牛、甲殼、貝類、酸菜、香腸、臘肉，都是一流的，這兒更號稱為巴黎最古老的啤酒大餐館，面對巴士底「新歌劇院」，要預定位子才能用餐．巴黎的老饕都會擇期而來，品味美食。

地址：7, Rue de la Bastille, 75004 Paris
電話：08 26 10 09 23
網站：http://www.bofingerparis.com/

來去咖啡館品味巴黎
——30家巴黎經典咖啡館

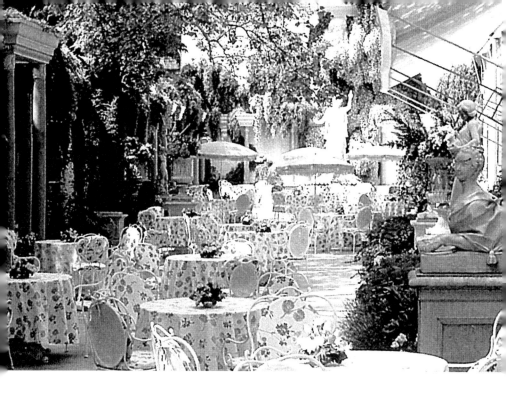

21 | Café Ritz

麗池咖啡

在麗池啜飲咖啡用餐是一生最大的享受。台灣兩位美麗名作家，吳淡如、林萃芬來巴黎時，我們相約，相伴在美麗的七弦琴師伴奏邊，留下無數倩影。一般不能拍照，但咱們三人拼命使出媚力、小費、笑靨，於是，服務生自動來幫我們拍。蒐藏家團體的七位闊太太來時，我們又到麗池喝伽啡，一人一杯咖啡，再加一塊蛋糕是四十歐元。用餐，要與最富情調的男人一起，否則妳會終身後悔。當然，法國情人是一流的，替妳開車門，為你扶椅子，為你點餐、品酒，為妳穿大衣，這些上流社會必備的慣性動作，如果他有一項沒做到——開除友籍為便是。

麗池中庭花園陽光充沛，大自然扶疏花木，綠意盎然在巴黎寸土寸金的地段樓，靜翠叢生，還有飛濺流水、噴泉；難怪名女人COCO香奈兒，最後餘生均在此旅居房間渡過，海明威等大文豪亦在此居住，英國王妃黛安娜差點成為麗池的老闆娘，吃完「最後的晚餐」，才與愛人共赴黃泉。這兒貴賓室，沙龍休息室、廁所設備一流。我喜歡「考」朋友，每次故意讓我們去找廁

所，原來在主餐廳右側，看一片「鏡海」，其實暗藏圖形廁所，進入鏡子中，又是鏡子，內中廁所門都是鏡子。而購物中心的那條長廊，都擺著世界上最名貴的精神，珠寶用品。蔣啟弼夫人，在此買一條絲巾二千五百元法郎，單人房一晚九百歐元，雙人房一千歐元。

地址：15, Place Vendôme, 75001 Paris
電話：01 43 16 30 30
網站：http://www.ritzparis.com/home_ritz/home.asp?show_all=1

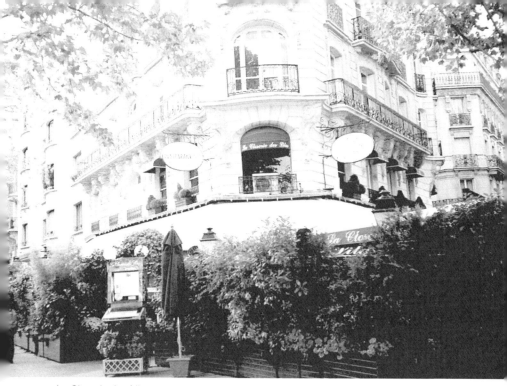

La Closerie des Lilas

22 | La Closerie des Lilas
丁香園咖啡

大部分的人，一生結交朋友，都是階段性的。我們曾歌頌世俗的單純，但人人反觀自照，那些隨著因緣的聚散、生命中的來去、生存中的空間，以及對人與事增加的些許感受，都不若見到年少時好友；那般不顯生疏的感情，讓自我衝擊如此之大，更可以說震撼無比！

　　這些年，由於「流浪」於海外，很少見到成熟的「小時候朋友」。見到面時，牙齒掉了，頭髮禿了、白了，肚子大了，人發福了，對我來說是生命中很平常、很自然的事。在海外多年，彷彿跳出五度空間般已少有脾氣，隨緣隨性，但敏感依舊。我一生是「新女性主義」的信徒，在巴黎我喜歡來到著名於世的丁香園咖啡，找到西蒙・波娃（Simone de Beauvoir）及姜保羅・沙特（Jean-Paul Sartre）常坐的座位上，回憶我年少時對「存在主義」哲學思想的執著！偏插茱萸少五人！那年周建華、侯純、鄧恢綱、薛曉岑、我及現今已成大直教會牧師的弟弟趙國俊，我們常常在教堂後面，自己動手寫些、印刷些刊物。

我崇拜波特萊爾的政治哲學、文藝風範，卻喜歡沙特拒絕接受諾貝爾文學獎金，並表示自己是十足的和平主義者，不能將自己的名字和炸藥的發明家名字聯繫在一起！他不討好讀者，是自然主義信徒，他那獨特的藝術風格、犀利的眼光，和戳穿卑劣行徑的現實主義，得到世界性肯定。尤其他譴責美國種族主義的政治態度，及反法西斯主義的理念，更讓我為之傾倒。更且，他鼓勵其女學生亦即日後伴侶西蒙・波娃對女性自身的反思，寫下曠世不朽的「第二性」（Le Deuxième Sexe, 1949）。其中分為兩卷，即「事實與神話」（Les faits et les mythes）和「經歷」（L'experience vécue）和且獲得龔古爾文學獎！儘管後來，我年齡漸長，交會的人事物愈來愈多，那段最真摯，最深情的年齡，伴我度過。「慘綠少年時」歲月的書、朋友，因為單純，相見時靜靜品嚐回味也是單純。

　　我再次回到大直，見到國俊、侯純，他們在信仰裡浸潤很深，影響到我對信仰更達觀。少年之美，美在單純、專一，人

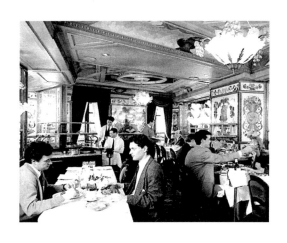

　　實在不必有太多負面、陳舊的東西，常年累月留在生命之中，成為夢魘般揮之不去，必須要清除。日本人以「轉移氣氛」，亦即換個環境，換個心情走走，將宇宙之美決選於生命中。於是多年之後，我不再「生氣」，因為發現實際生活中，西蒙·波娃沒出息，打著新女性口號，在家中竟是「小女人」作風，替沙特拿拖鞋，侍候他無微不至！人生嘛，陰陽兩面「剛柔並濟」才是！

回到家，摯友戴衍來電，她與企業家先生李耘，將要相伴來巴黎，我力邀他們來此重新經歷歐洲的天光雲影。每一個人來到巴黎，都會將生命中的負擔放下，而負面沉積清除的愈乾淨，生命就更為年輕、清新！歐洲國與國鄰近，但歷史及建築面面不同。旅行時，祇要到了法國，延接西班牙、中歐、東歐、中東各國，就會產生不同「民族智慧」！

　　丁香園咖啡館外部的花園露天咖啡座，夏日繁花盛景，四週更是綠樹、綠葉，大盆照、綠意盎然，充滿生機情趣！海明威、托列斯基、列寧、魏倫費茲傑羅等人，亦常在此高談闊論。看那鑲嵌地磚上的小圓桌，成為昔日眾多英雄們的寫字樓。在這些才人的巨視下，看清楚歷史的腐敗墮落及崩潰，歷史卻不再哀悼過去，再迎向未來；「名字」也高懸於所有記憶的傳說中的年代，她遊歷過義大利、摩洛哥、葡萄牙、中歐、希臘、瑞士、南美洲、突尼斯，發現的通訊及「存在主義與各民族智慧」是多麼了不起的創舉！

地址：171, Boulevard du Montparnasse, 75006 Paris
電話：01 40 51 34 50
網站：http://www.closeriedeslilas.com/

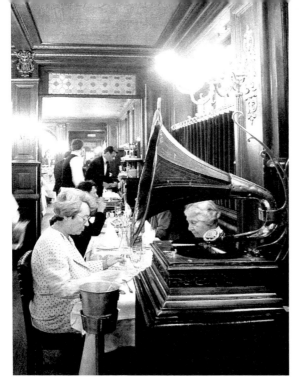

布哈斯，福樂餐廳的老舊古董留聲機，非常幽雅。

23 | Brasserie Flo

布哈斯福樂

西方的女人，愈老愈美麗、愈嬌俏——她的丈夫、情人、子女都會三不五時贈予她金錢、珠寶，於是她更如孔雀開屏般，盡情享受生命風華；絕代之姿，更如皇后公主般尊貴、自重、自愛、愛人。在法國人們稱為「女士」（Madame）才是真正上流社會的尊稱，不像東方社會，一定少女要讓出小犬牙嬌笑才是「可愛」，年紀一把，抓住青春的尾巴也要扮成清純玉女。明星更是「過時不候」一旦跨入三十大關，簡直是判了死刑，似乎再也無法有成就。上年紀的女人，更是「放棄」自己，穿著中性色彩平腿褲，直短髮，如港人口中的「男人婆」般沒希望也。反觀西方，女性、男性，四、五十歲才是人生真正成熟的菁華歲月，影劇團得大獎的，都是愈老愈有作為！巴黎的女人，生活在自由藝都，更是如魚得水般愜意！

　　為生為今日的新女性，我們已很慶幸了，想到上一個世代，喬治桑與鋼琴家蕭邦相戀，不但要「伺候」蕭邦體弱多病、多愁善感，更在自己有兩個兒女之後，常女扮男裝，瀟灑出入各個沙

龍、咖啡館！聽來既浪漫且有趣，而在那樣的年代，喬治桑卻是犯了大不諱般，是故不能見容於斯世也！

「做男人生命中的女人，不要做男人生活中的女人！」是現代新女性口號，生活在自由暢快的巴黎，更是許許多多追求自我圓滿，過積極生活者的典型實例。

在布哈斯・福樂大餐廳中，有個青銅之體，雕塑像花樣的女人（la femme-fleur）這是典型法國美女神態。這個世界的男人，做好事不過是討好妻子，而現在愈來愈難使妻子動心了。女人慣用的一切手段，如花般快速幻滅，但要男人生活在一個不准調情，不准穿高跟鞋及灑香水的世界裡（亦即是巴黎專正的生活層面中），是很荒謬可笑的！這聞名於世的「大餐桌」人聲物讀，骨董器皿點綴其間，那溫乳酪沙拉，那奶油小麵包，嫩煎小羊肉，鵝肝醬，聖賈克扇貝，讓人垂涎欲滴，繞嘴、口頰，留香三日，不絕於腦海！

地址：7, cour des Petites Ecuries (entrée par le 63, rue du Fg Saint Denis)75010 Paris
電話：33 (0)1 47 70 13 59
網站：http://www.flobrasseries.com/brasseries/index.asp?brasserie=5

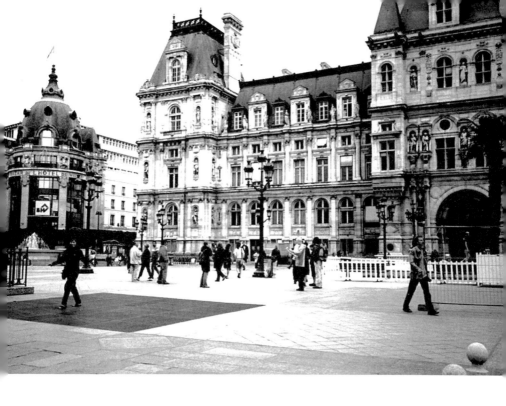

24 | Café BHV

BHV咖啡館

那年，詹明電告：「我媽要來巴黎，拜託接待！」我一口答應，選了幾位朋友，輪運作莊，讓老人家高興。是日也，風和日麗，祗見一位頂多大不了我們多少的美婦人迎面而來，我大聲笑說：「詹媽媽，妳看來實在年輕、漂亮！」她竟咯咯回笑：「唉呀！趙曼，我最喜歡妳這種人，說誠實，又實在的話！」我們相擁大笑，多麼可愛的長輩，她也屬龍，但完全看不出來大我二十四歲整！奇怪的是，我始終當她如朋友，同輩，最親的人看待。真是需要些緣份的！個性爽朗、高潔、明豔，是讓我從心底

在法國著名的BHV大百貨公司中的古老工具店咖啡館，每一塊斑駁圖像，都像歷史古蹟。

喜歡的女人，是從想念中走來，是從夢中走過來的，可以和靈魂溫馨交談！把握這無限大愛在有限生命中，籠罩每一簇的彈性！

我請她們來BHV這大百貨店，巴黎馳名的傢俬、壁櫥、工具。百貨樓上，附設咖啡屋，沒有人聽懂中文，我們呱呱嘰嘰也不怕別人知道。我的父親趙錦將軍，非常正直、良善，他常告誡我：「家有一老，如同一寶」。我們可以從長老身上，吸收許多寶貴經驗及醇厚智慧！不管如何調理生活細節，到了父母親身邊，我們永遠是孩子，且享受那

一剎那當孩子時的快樂吧！ＢＨＶ樓頂，遙望巴黎家家戶戶特殊的老式煙囪，炊煙昇沉飄浮來去，這兒吃頓飽餐主食加蛋糕、咖啡，才三十多法郎，讓你百分之百地飽！

地址：52, Rue de Rivoli ,75004 Paris
電話：01 42 74 90 00

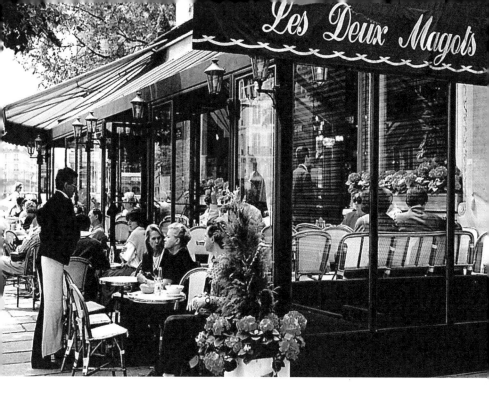

25 | Les Deux Magots

雙叟咖啡屋

寫「咖啡情事」，人在巴黎，是任何想像中，都浪漫風流無比的賞心悅事，「悠閒」遂成為第一要務，要悠哉悠哉，閒裡閒外，才有心境體會，品味其間的苦澀美感及香醇經驗！

　　左岸咖啡文化，在巴黎塞那河畔是傳統、藝術、文學、戲劇哲學的匯集之處，這兒星光閃爍，入夜時分更是文化圈最讓人羨嫉的豐腴人文薈萃之所在——「雙叟咖啡館」（Les Deux Magots）大陸曾譯作「兩個醜八怪」，台灣曾譯為「兩磁人」、「雙木偶」咖啡座，其MARK打出來，亦為一對木雕中國官服老爺向對方拱手作揖的模樣兒。一九八三年，初抵巴黎，每晚與法國年青畫家在這兒廝混，遙想當年存在主義大文豪們多少理想、雄辯，在此催生。

　　我們這些小輩東施笑顰一番，有次與學界幾位老友，歡迎從美國來的友人，也開始在咖啡館擺擺龍門陣，上至天文下至地理、歷史文學，各人發抒不同見解，當然，在交際場合最

忌諱的兩項「宗教」、「政治」也不套流俗，展開各人所見，最後臉紅脖粗，幾個鐵公雞，要拍桌對罵時；美國友人又氣又好笑說：「今天大夥兒是歡迎我來巴黎啊！別吵好不好？再者：我非常奇怪！不是第一次見此等奇景！你們『法國人』是怎麼回事？不像我們『美國人』，假日去海濱潛水游泳玩風浪板，開車要野外爬山、釣魚、休閒活動是健康而有趣的！『法國人』有夠龜毛的！我這趟來巴黎玩，不祇一次被請咖啡座上，連

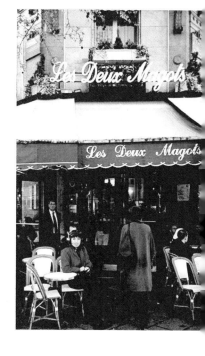

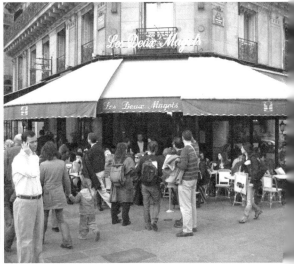

聽你們『講別人壞話』！」（法國人不可不這樣想，法國人認為，批許時政參與社會、糾正「不良風氣」……！）

你看看！美國人眼中的法國人多麼頹廢？其實，你如果更深入法國社會生活，那種「墮落感兼頹廢派」才不堪領教！早期幾位藝術家，窮到買不起煙，又要抽煙，除了做伸手大將軍外，便是買一種便宜的煙草及煙紙，自己用手慢慢捲，最後再用自己的口水踏一下，哈口仙氣，還向你獻寶送上一支，既可打發時間，慢慢磨菇，又可「自己動手做煙」；而整個老氏巴黎咖啡館的情調，更是煙霧迷漫，（現今大學仍有這些「陋習」教授、學生均抽煙可怕之至！）那種空氣污染，冬天時小小窄窄的咖啡館空間，是五〇年代至九〇年代的特產！

地址：6 PLACE ST-GERMAIN-DES PRES 75006 PARIS
電話：01 45 58 55 25
網站：http://www.lesdeuxmagots.fr/

來去咖啡館品味巴黎
——30家巴黎經典咖啡館

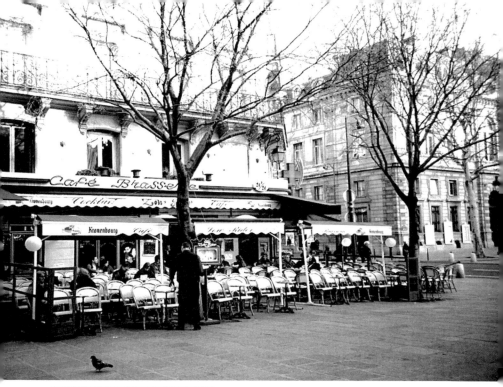

真正的巴黎隆冬寒氣下的露天咖啡館。

26 | Café de bord de la route
路邊咖啡廳

收到一位二十多年前的朋友來信：「……祇想真正問妳：趙曼，這些年妳過得好不好？像妳本性那樣活潑，發自內心快樂的過日子嗎？」突然，也收到老友郭惠的來信，在冰天雪地的紐約，她的心境很蒼涼，信中訴說：趙曼，誠如妳說，不寫信並不代表不思念，不打電話並不代表不懷念……羨慕妳開朗好動做企業家的模樣；更羨慕妳靜若處子，寫文章的個性深沉一面……。

　　坐在我公司旁的咖啡館，這兒人來人往，林文義、吳榮賜、王錫崗、賈愛華、魚夫、方圯堂、陳中雄、吳淡如，皆是風裡來浪裡去的朋友。他們來到巴黎時都是我曾請客喝咖啡的對象，淡如告訴我，一天飲上兩杯咖啡，心臟會很強！

　　巴黎的咖啡館，三步一崗、五步一哨，這兒是產業間諜，祕密警察，便衣偵探最常出沒的地方，也是放哨、擺龍門陣吹噓的最佳場所。每逢網球大賽，世界杯足球賽時，男子更是

群而聚之，守在咖啡廳電視機前，又吼又叫，收錢放下賭注的時刻。不過，法國男人比較文雅，他們喜歡「談」、「論」，像法國文學、哲學，一切都是談論瞎扯淡搞出的靈感。我在大學時學商業美術設計，這行業的人頭腦特別發達，但每到下午，各企劃部門一定找個時間喝咖啡，放鬆心情，不比「早餐會報」那般緊張，而是聽音樂，聊天飲咖啡的「激腦時間」！

你不知巴黎警方辦案成功大多是在咖啡館的「眼線」及如影隨行的「紙張作業」實行「國民監督權」的真正全民運動？我的幾位法國男、女朋友，每天上班時間都快「過」了，他們仍老神在在耗在咖啡座上；下班已快到家了，又在巷口咖啡館裡小坐一番，這不是「流行」，而是生活習慣！

很長一段時間，我泡在巴黎的各個路邊咖啡廳，那時的我，財產散盡，由大富大貴到深受擊打，且追擊我的人，竟是我最親

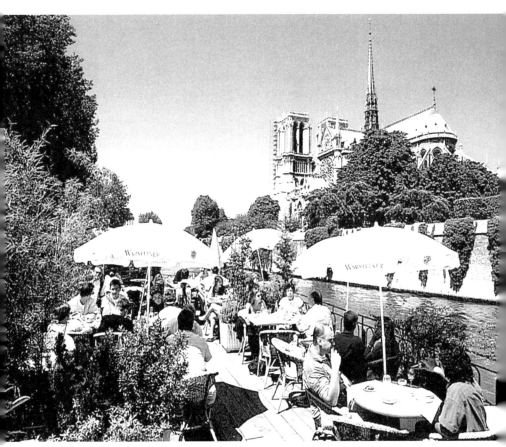

聖母院旁露天咖啡座船船上巴黎咖啡情，看盡巴黎的面貌，喝遍巴黎的咖啡。

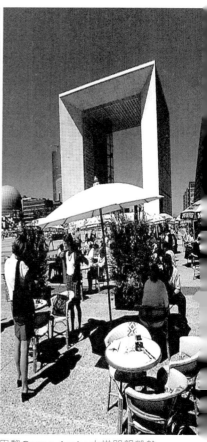

巴黎Grang Arche大拱門親凱於門，位於La Défense露天咖啡座。

信的人！受盡屈辱，被輕視被棄絕，後來，看「出埃及記」聖經章節中：「擊打磐石，從磐石裡必有水流出，使百姓可以喝」。要成為神所重用的人，必須「自己」粉碎，才得重新造就。巴黎的咖啡館，我幾乎認定那是我在世上永遠的家了！在海外生活很久的人，心中永遠徬徨在他鄉，故鄉、異鄉間，何處是自己「永恆的據點」？心裡上，我也是「永遠的異鄉人」！

巴黎到處可見，在巴黎風景區、全巴黎市區內有一萬五千家大大小小咖啡館，走累了或逛到口乾了，進入路邊任何一家咖啡館不論站位或坐位，均可叫杯咖啡，「順便」上個廁所！

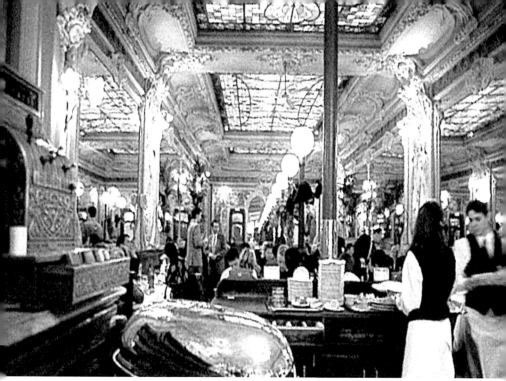

在這種充滿藝術趣味的地方吃大餐喝咖啡，可賞心情事。

27 | Le Vaudeville
瓦德維樂

新藝術小格的朱利安大餐廳，是美好年代裝飾典雅氣氛。

在巴黎這個世界大都會，常常也舉辦世界性大展；如每二年一度的飛機火航空大展；書展花展、傢俱、畫、藝術博覽會，甚至酒、製框、電腦等等大展各國廠商雲集，攤位林立，煞是壯觀；尤其航空大展的六月十二日至二十二日，巴黎各個旅館都客滿！這個時代，在政治、經濟、軍事、社會等的風俗習慣都已相依相存，相輔相成，是不可分割的事實了！

我著作的兩本書，透過法國這兒的經紀人，賣了「超高價」，主因是加上「運費」，成本，變成了比骨董還高價位的「珍品」了。有

一天立志當作家的愛華，去了凡爾塞門主辦的書展，回來很鄭重的說：「趙曼法國一本書普通價格在八〇至一一〇法郎之間，折價書三〇至四〇是正常，一〇法郎是超低價，妳那本竟到三五〇法郎是超高價了。我想了又想，回答她說：「愛華，大陸的書，一本八塊錢法郎還偏高呢！」

好書在你生活中，扮演著芬芳的角色，是你淨化心靈的一帖良藥，最近勤於寫作的幾位法國文化圈新作家，開始獲肯定了，證明祇要你有才華，努力持之以恆、必能如錐子般冒出頭的！

坐在Le Vaudeville這樣極具情調的餐廳咖啡館，這以有名的戲劇作家來取名字的餐廳，是上一個時代的產物；原先坐落於證券行旁，有錢富家將此處捧上青天，使得大仲馬之子，亦在此開一間小小的咖啡廳，當然，文學家從商，好聽點是「儒商」，不好聽是文人從商結局慘敗，至今天已成為幾經易手之後，法國著名的古典文化結合商業氣息的餐飲之首，沾點文學淵源在巴黎這寸土寸金的黃金地段，更能吸引客戶。

　　我翻閱著Michel Volkovitch所著的一本「孤獨之旅」（Transports Solitaires），描寫每天搭乘地下鐵的一位主角，愛戀上空中小姐，悲愴研傷心境，很動人又莫可奈何的愛情，如詩如夢，結局當然是一個在天空飛，一個在地下鑽，無法走完「兩個人共同奮鬥」的路──背景不同，客觀環境外加主觀個性，我想到一位新認識的朋友說的：「我一個朋友也不要，我不相信任何人！」這是註定的悲劇啊！人是社會群體動物，孤獨一段時間，還是要走回現實的！

還有Philippe Jaenada寫的「野駱駝」（Le Chameau Sauvage）這小說描寫一個很類似我的個性奇女子，對凡事好奇，但她因交友複雜，以致男主角愛上她產生奇遇、最後兩人共結連理，卻兩心不相屬，掌握了人，失去了心！這位作者本人生性風趣，住巴黎喜好雲遊四方，完全是我的個性典型，文筆情懷，幾乎也一致，是我非常喜歡的一部書。

　　坐看雲起時，將生命中流盡了的淚水，淨化了悲劇帶來的心靈桎梏，使我們一次次過濾人世所有的缺失遺憾，瞭然於心，是人生的無奈，而不再耽溺於廉價的感傷及不幸的錯誤！

地址：29, Rue Vivienne , 75002 Paris
電話：01 40 20 04 62
網站：http://www.vaudevilleparis.com/

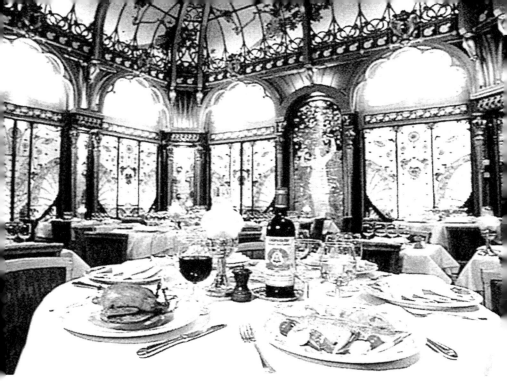

飛梅瑪布1900餐廳是法國最典型的「美好年代」令人懷念的奢華典雅餐廳。

28 | La Fermette Marbeuf 1900

飛梅瑪布1900餐廳

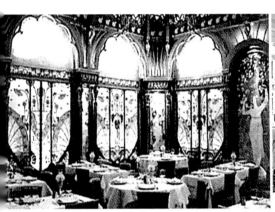

巴黎第八區著名的大餐廳，住處黃金三角 巴黎第八區，餐飲咖啡店。
地帶，1900年開店至今，將近百年歷史老
餐廳，裝潢一流。

如果問我最愛巴黎什麼？時期？地點？內涵？外觀？

答案到飛梅瑪布餐廳來看看，任何人都會被這般典雅，精雕細琢的新藝術（l'art nouvou），這是法國「美好年代」燦爛輝煌展現精神，世界上最美的亞歷山大橋，巴黎大、小皇宮、春天及拉法葉百貨公司的宏偉圓頂、彩色玻璃、俱為代表作；連畢卡索早期住的地鐵阿貝斯（Abbesses）車站，那綠色鐵鑄的雕花拱架，琥珀色路燈俱為新藝術風格領導者Hector Guimard建築師所設計。

飛梅瑪布餐廳，展現了「美好年代」（belle époque）的奢華典雅，那般恣情縱意、快樂無憂的寫意生活，繁華盛景，那時代女性美極，高挑修長，品味一流，服裝設計、質感、配飾風采迷人，法文稱新藝術為「麵條風格」（style nouille）她們穿著筆直修長，卻時髦無比。

1871年普法戰爭及巴黎圍城結束，第三共和國朝和平之路發展經濟，1980年以後，汽車、相机、飛机、電影、唱机、電話紛紛出現，位於黃金三角地段的飛梅瑪布1900餐廳開張，如今已逾百年，在「巴黎記事中」，是最美好的跨世紀之大手筆！

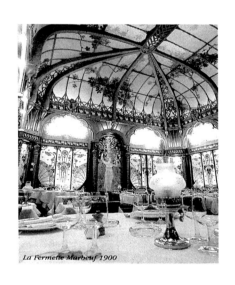

La Fermette Marbeuf 1900

地址：5 RUE MARBEAUF 75008 PARIS
電話：01 53 23 08 00
網站：http://www.fermettemarbeuf.com/

來去咖啡館品味巴黎
——30家巴黎經典咖啡館

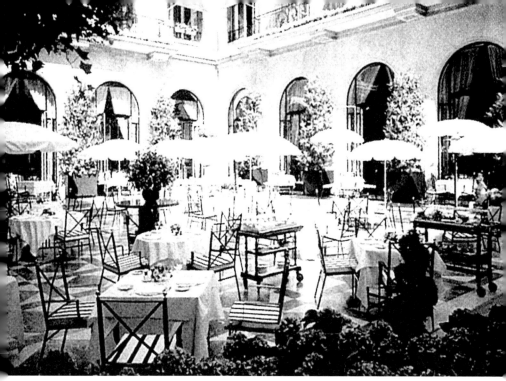

喬治五世大飯店 Four Seasons Hotel George V 巴黎最貴，赫有名的大餐廳。

29 | Four Seasons Hotel George V
喬治五世大飯店

在香榭大道（Champs Elysees）上最著名的一條街，便是喬治五世（George V Avenue），這是世間有錢觀光客的指標，中國大使館也位於這大飯店旁。由於是巴黎上流社會常舉行骨董大展，或拍賣中心之處，因而出入進貴，為著名的豪華五星級大飯店，有三百間客房，住一晚三百美金！

　　旁有巴黎精品名牌店、如LV總店，還有名聞遐邇的麗都、與瘋馬夜總會。這極富傳奇色彩的旅館，曾擁有隱藏式沙龍、古典傢俱、名畫、雕塑，但卻在裝修後，反倒喪失其特有魅力，為米其林二星評鑑餐廳，其咖啡相當好喝；好玩的是「早餐餐廳」，倒聚集不少新聞記者，媒体工作人員，坐在這露天花園中，品味真正豪華浪漫的巴黎情調，夏日閒情，看閒書，聽悅耳法文，衝出一生一世的迷夢。

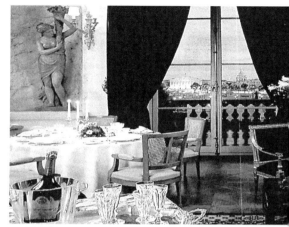

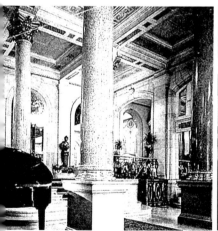

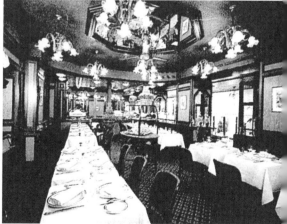

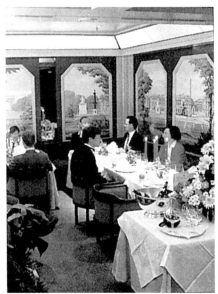

H'otel Le Wauwich

趙曼與諾貝爾獎得主李遠哲博士合影

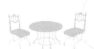

地址：31, Avenue George V, 75008 Paris
電話：01 49 52 70 00
網站：http://www.fourseasons.com/paris/

30 | Le Train Bleu

藍火車

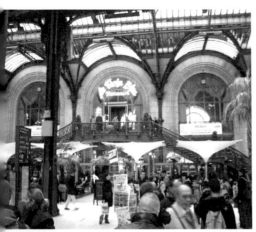

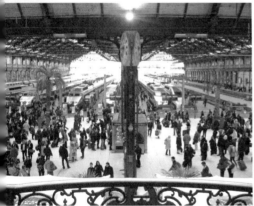

　　精緻生活的追求，是走向成功典型的目標。

　　我們的人生，在家庭、事業、人際關係、健康一切圓滿中和諧共存；但並不保證永遠不遇挫折，總是或多或少有那麼些失意、打擊。親人的病故，孩子的青春、叛逆期，夫妻間的溝通失調，婚姻的倦怠期，愛情的無常，甚或事業的轉折點，宗教觀不同，政治見解各異，也再次影響到我們積極力嚮往追求自我精緻的生活！

我常到巴黎里昂火車（Gare de Lyon）站二樓，這些像是咖啡館？簡直是一座典雅的藝術殿堂！在這間典雅裝潢的「藍火車」餐廳來用餐飲咖啡，看旅人來來去去。有很多是拖著沉重的大行李進來，三、五成群，也有隻身過客，狀極悠閒，基本上是比較生活富裕的中、上階層，不同於樓梯下面的「平凡」客旅，差別在樓下一杯咖啡一歐元，這藍火車一杯咖啡五歐元，用餐則五百法郎打底；紅酒、白酒、馬丁尼、香檳、牛排、魚、羊肉等佳餚美味，均一一呈現。

　　壁上也會掛些油畫、版畫，藝術家在現場就地出售作品，感覺有點「攪局」。但我想，就像我們人生熱烈追求精緻完美生活般的，總是有那麼些「不痛快的場景」會突如其來地發生。但瑕不掩瑜，看事情詩意些，做人熱情些，透徹快活點過日子吧！「藍火車」是有歷史的。天花板、牆壁上的壁畫，將歷史導入我們現代人的眼中，將巴黎的外省風光、傳統和景物，有深刻的描繪；以宗教藝術、科學、哲學的自由宏觀，闡述山川、人物。仰

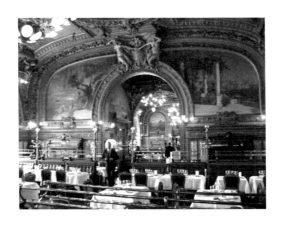

頭觀望一幅幅宏偉壯觀的壁畫，心裡研究與精確的歷史知識相映成趣，再與富於魅力的想像合理交融一番。 坐在這些，可以打發一個下午的時間，畫家筆法參酌現實主義及古典情調，傳達出的意象境界令人陶醉。這十九世紀風格，裝飾藝術的華麗鏤雕，半浮雕的細膩繁複壁畫與壁飾，將顧客引入一種奇幻境界，是異國風情的再生。旅客透過這奇妙作品，想像未來神祕歷險或客旅生涯，有一些千絲萬縷的關連。描繪中也有寫實主義，由里昂火

車站開始出發，一幕幕火車外的風光名勝，來自生活底層的民情風俗，也極富浪漫主義色彩。

幕起幕落，這兒祇是最豪華美麗的客旅生涯暫時歇腳處，終歸要回到自己辛苦經營的王國城堡──家。

繼續圓著。「世事一場大夢，人生幾度秋涼」的人生如夢生涯！

地址：Le Train Bleu 1 er étage Gare de Lyon Place Louis
　　　Armand 75012 Paris
電話：+33 (0)1 43 43 09 06
網站：http://www.le-train-bleu.com/fr/index.php

P
A
R
T

2

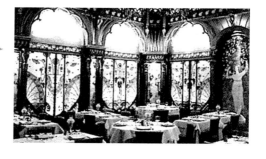

咖 啡 花 絮

如何在巴黎吃最便宜的法國餐

　　如果我幫您「算計」一下，在巴黎如此消費高價的城市，竟然能夠找到一歐元一餐的餐廳，你一定會樂得昏死過去！如果再稍加指點：四毛錢歐元到三歐元竟然能吃到烤兔肉、鵝肝醬、炸雞、蔬菜、水果，外加酸牛奶，那你可能對我不僅刮目相看，且尊敬有加。我再告訴您：有位台灣藝術界的名人畫家，十五年前還能夠一週祇用二十法郎吃到水果、雞肉、魚、麵包、牛奶、蛋；那真是我們「拜他為師」的活神仙兼前輩英雄好漢，外加「吃」林高手也！

　　要去的地方，是大學飯堂。如果你長相不老，外表比實際歲數年輕點，（其實東方人拜上帝之賜，天生麗質，老外看我們就是很「小」！）即使沒有學生證，也可找「學生朋友」交誼一

下，由他賣給你飯票，連袂大快朵頤一番。即使你不是學生，也可以買到學生票兩歐元的「外賣券」。這種地方沒啥「身分」、「地位」可言，如果放下身段，我敢保證，不僅你吃得開心，沒有壓力，更能看到你框框世界之外的天地，結交些新朋知友，聽到些另外的聲音，非常悅耳，有很大的思想空間！

五法郎一餐的餐廳地址是：48, RUE SAINT GEORGES 75009，電話：01.42.81.09.61，每週日晚間歇業，午餐的時間11：50～12：30，晚餐時間則為18：50～19：30，店名為LA CASA MIGUEL；四十餘年以來，一直是經濟不好、手頭拮据者的大本營，還是那句老話，放下身段，前來一嚐，有飯、前菜、主菜、小甜點外加一小杯酒全部一歐元有找有老人、流浪漢、大醉俠、年輕人、觀光客等等，時間一到準時來此等候熱情的女主人瑪麗女士。她會抱出大疊珍貴發黃照相簿，一頁頁地翻給你看，歷來如大家庭的大夥兒全套合影照片。歡迎光臨！

大學餐廳亦名大學飯堂，法國小學、中學生吃 CANTINE（學校餐），窮人家的孩子祇象徵性付五法郎，一般有社會福利保險的正常家庭開支小，小孩每餐也祇付兩歐元而已！

　　在巴黎第五區 CROUS 大學學生餐廳的附設飯館，三歐元一餐的午餐，沒有學生證也可去吃，燒兔肉抹芥茉醬，義大利通心麵、炸雞、乳酪酸奶、青菜營養又衛生。（學生憑證僅付兩歐元！）地點如下：BULIER 39, AVE GEORGES BERNANOS 75005，電話：01.43.54.93.3，午餐時間11:30～14:00，晚餐18:30～20:00。其樓上還有四歐元的學生餐廳（不備學生證的價格，吃完尚可參觀索本大學內部）；有鵝肝醬、炸雞塊、薯條、酸奶，排隊三十分鐘。值得來巴黎一遊時，嚐嚐巴黎品味的年輕人食物。

　　學生餐廳由一歐元到三歐元左右的地點、時間表如下：

地址：CITE INTERNA TIONALE, 21 BD JOURDAN 75014 PARIS
電話：01.45.89.10.32
供餐：午餐、晚餐
營業時間：午餐時間：11:45～14:00，晚餐時間：17:45～20:30

地址：DAREAU, 13-17 RUE DAREAU 75014 PARIS
電話：01.45.65.25.25
供餐：午餐、晚餐
營業時間：午餐時間：11:30～13:45，晚餐時間：18:30～19:45

地址：LLIGNANCOURT, PORT DE CLIGNANCOARI, 8 RUE FRANCIS DE
　　　CROISSET. 75018 PARIS
電話：01.42.55.01.17
營業時間：午餐時間：11:30～16:00

餐廳4

地址：BICHAT, 16RUE HENRI-HUCHARD 75018 PARIS
電話：01.42.63.84.20
營業時間：午餐時間：11:30～14:00

餐廳5

地址：ASSAS, 92 RUE DASSAS 75005, PARIS
電話：01.40.26.83.43
營業時間：午餐時間：11:20～15:30

餐廳6

地址：CUVIER 8 BIS RUE CUVIER 75005 PARIS
電話：01.43.31.51.66
營業時間：午餐時間：11:30～14:00

餐廳7

地址：SAINT-ALBERT CHATELET, 8RUE JEAN-CALVIN. 75005
電話：01.43.31.51.66

以下介紹一餐四歐元到五歐元之間的餐館。

餐廳1

地址：GHEZ GERMAINE, 30 RUE PIERRE-LEROUX 75007
電話：01.42.73.28.24
供餐：法國餐
營業時間：每週六晚、週日全休、八月全休

餐廳2

地址：LES ILLE ET WNE CREPES, 3RUE SAINTE-BEURE 75006 PARIS
電話：01.45.49.12.40
營業時間：週日及八月休息

談歐洲第一品牌老咖啡LAVAZZA

一路走來LAVAZZA

　　超越一整世紀的LAVAZZA，有濃濃的義大利傳統家族色彩代代相傳、綿延孳長。

　　開創人Luigi Lavazza是一位天生的商業好手，畢生致力於咖啡的經營，在咖啡的國度裡，是一個相當傳奇的人物，1895年Luigi Lavazza以2600里拉（約20元美金），在北義大利的舊商區Turin，買下一個小雜貨店Paissa Olivero，這便是LAVAZZA王國的種子，在那個時代裡，雜貨店兼具著生產者和零售商的雙重角色，Luigi- Lavazza自己購買生豆，在應顧客委託烘焙各式符合

客戶口味的咖啡，由於高度的興趣，很快的他就掌握了烘焙過程中每個深層的技巧，第一次世界大戰後，他的三個兒子Mario、Beppe、Pericle相繼退伍並加入，Luigi Lavazza也得以有餘力從零售更發展為批發商，而得以有餘力從零售更發展為批發商，而在咖啡王國的道路上，跨出成功的一大步。

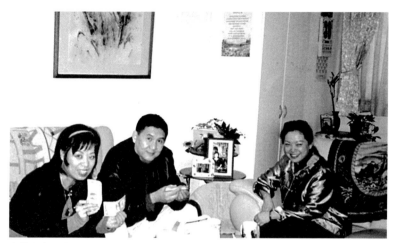

人物由左到右：趙曼、歐陽鑫（LAVAZZA亞洲總代理）、蔡幼菊（泛拉丁有限公司總經理）

　　然而，就在眼見市場充滿無限商機時，第二次世界大戰卻摧毀了他的努力，義大利受到國際同盟的抵制，所有物資都無法進入義大利，整個義大利咖啡市場也幾乎停擺，但在困難環境中，Lavazza卻未放棄慘淡經營的咖啡事業，終於戰後，他碩果僅存，一支獨秀主宰了義大利咖啡市場。

60年代初期，Lavazza是首先採用真空包裝的技術來保存研磨咖啡的新鮮，此舉不僅急速擴張了他原大的工廠，更在Settino Torimese開發了另一條更大的生產線，為了應付源源不絕的訂單，Lavazza更不斷的推陳出新，研發新口味，改良包裝技術，讓咖啡王國急速擴張。

　　70年代末期，Lavazza推出一支非常成功的商業廣告：「The more yor drink the more it pick you up.」這朗朗上口的廣告，讓LAVAZZA咖啡藉以進入整個歐洲市場，正式成為跨國企業，1972年，LAVAZZA在法國成立了第一家海外分公司，緊接著德、英、奧、美、加也相繼設立分公司，年產量已經超過10,000公噸，成為全球最大的咖啡商。

　　1996年，Lavazza的研發部門發展了一項極尖端科技的革命性產品-Espresso point，此舉讓咖啡製作技術獲重大改變，使開

咖啡館變成每一個人都能實現的夢想，辦公室也不再是二流咖啡的殖民地，讓Lavazza的經營額頓增加了35%，再創高峰，年產量更達400,000公噸。

當今Lavazza已是全球咖啡的代言人，無可取代的領導者，在義大利有75%的人為他著迷，大師畢卡索每天要喝40杯Espresso，他說：「我用線條擄掠眾人，LAVAZZA卻用香濃擄掠了我」

當今，LAVAZZA年產量40萬頓咖啡，佔有歐洲52%的市場，高貴濃郁的品味遲早也會擄掠臺灣咖啡族的口慾，正如LAVAZZA另一個廣告說：「每天LAVAZZA要供應一億七千萬杯好咖啡任何時間你捧起一杯LAVAZZA，全球都會有45萬人也正舉杯陪你共飲LAVAZZA……」，聞名全球的義大利籍男高音Pavarott說：「我願意把曼妙音符中最高的那個音階，獻給LAVAZZA……」。

LAVAZZA Espresso Point姍姍來遲，台灣已開設多加連鎖，凡我咖啡一族，互道恭喜之餘，今後你也有權力說：「Yes，我喝過一杯好咖啡。」

LAVAZZA雙叟與陽光……

儘管海明威說：「如果你夠幸運，年輕時住過巴黎，那麼不管你未來身居何處，巴黎將永遠跟著你，因為巴黎是一席流動的饗宴。」在巴黎度過了第25個冬季，卻發現自己「永遠當不了高傲的高盧人」，反倒是「愈發像極了台灣人」。幾乎沒有選擇，我毅然把25年的記憶收拾在八箱半的行囊托運返鄉，依戀的乃是濃濃的「雙叟」咖啡香。

巴黎人時髦又古典，「雙叟cafe」是巴黎居民的驕傲，它如音樂般的歷史經驗了時間、人文、與現實之間奇妙的碰撞，讓它

不只是媚俗的觀光點，如果你浪漫的可以，甚至能真的感受到王爾德得風采，畢卡索與朵拉邂逅時的火花。

我愛極了「雙叟」的Lavazza Espresso，它特殊、深層的香味是店裡的招牌，在吧檯站著喝要10法郎，廳內座是15法郎，露天座則按區域為20至30法郎，巴黎的咖啡館裡外價位不同，露天咖啡尤其搶手，由於巴黎冬天相當寒冷，因此巴黎人對陽光有著超乎程度的喜愛，這類露天咖啡座在巴黎鬧區，和舊中央市場附近的聖歐諾黑路和新橋路附近最常見，密集的程度讓人咋舌！能在露天咖啡座喝上一杯咖啡，才能真正感覺到變身為巴黎人，「雙叟」，Lavazza與陽光，古老、濃郁與溫暖，奇妙的組合，讓人不自覺地沈醉。

回到夢魂牽繞的出生地，可是我的心……還在巴黎……

來去咖啡館品味巴黎
——30家巴黎經典咖啡館

生活風格類　PE0009

新銳文創
INDEPENDENT & UNIQUE

來去咖啡館品味巴黎
──30家巴黎經典咖啡館

作　　者	趙　曼
責任編輯	林千惠
圖文排版	姚宜婷
封面設計	陳佩蓉
校　　對	黃德勝
攝　　影	MAX

出版策劃	新銳文創
發 行 人	宋政坤
法律顧問	毛國樑　律師
製作發行	秀威資訊科技股份有限公司
	114 台北市內湖區瑞光路76巷65號1樓
	電話：+886-2-2796-3638　傳真：+886-2-2796-1377
	服務信箱：service@showwe.com.tw
	http://www.showwe.com.tw
郵政劃撥	19563868　戶名：秀威資訊科技股份有限公司
展售門市	國家書店【松江門市】
	104 台北市中山區松江路209號1樓
	電話：+886-2-2518-0207　傳真：+886-2-2518-0778
網路訂購	秀威網路書店：http://www.bodbooks.com.tw
	國家網路書店：http://www.govbooks.com.tw

出版日期	2011年8月　初版
定　　價	260元

國家圖書館出版品預行編目

來去咖啡館品味巴黎：30家巴黎經典咖啡館 /
趙曼著. -- 初版. -- 臺北市：新銳文創,
2011.08
　面；　公分. -- (生活風格類；PE0009)
ISBN 978-986-6094-16-3 (平裝)

1. 咖啡館　2. 旅遊　3. 法國巴黎

991.7　　　　　　　　　　　100011242

讀者回函卡

感謝您購買本書，為提升服務品質，請填妥以下資料，將讀者回函卡直接寄回或傳真本公司，收到您的寶貴意見後，我們會收藏記錄及檢討，謝謝！如您需要了解本公司最新出版書目、購書優惠或企劃活動，歡迎您上網查詢或下載相關資料：http:// www.showwe.com.tw

您購買的書名：＿＿＿＿＿＿＿＿＿＿＿＿＿＿＿＿＿＿＿＿＿＿

出生日期：＿＿＿＿＿年＿＿＿＿＿月＿＿＿＿＿日

學歷：□高中 (含) 以下　　□大專　　□研究所 (含) 以上

職業：□製造業　□金融業　□資訊業　□軍警　□傳播業　□自由業
　　　□服務業　□公務員　□教職　　□學生　□家管　　□其它＿＿＿

購書地點：□網路書店　□實體書店　□書展　□郵購　□贈閱　□其他

您從何得知本書的消息？

　□網路書店　□實體書店　□網路搜尋　□電子報　□書訊　□雜誌
　□傳播媒體　□親友推薦　□網站推薦　□部落格　□其他＿＿＿＿＿

您對本書的評價：(請填代號　1.非常滿意　2.滿意　3.尚可　4.再改進)

　封面設計＿＿＿　版面編排＿＿＿　內容＿＿＿　文／譯筆＿＿＿　價格＿＿＿

讀完書後您覺得：

　□很有收穫　□有收穫　□收穫不多　□沒收穫

對我們的建議：＿＿＿＿＿＿＿＿＿＿＿＿＿＿＿＿＿＿＿＿＿＿

＿＿＿＿＿＿＿＿＿＿＿＿＿＿＿＿＿＿＿＿＿＿＿＿＿＿＿＿＿＿＿

＿＿＿＿＿＿＿＿＿＿＿＿＿＿＿＿＿＿＿＿＿＿＿＿＿＿＿＿＿＿＿

＿＿＿＿＿＿＿＿＿＿＿＿＿＿＿＿＿＿＿＿＿＿＿＿＿＿＿＿＿＿＿

11466
台北市內湖區瑞光路 76 巷 65 號 1 樓

秀威資訊科技股份有限公司　　　收

BOD 數位出版事業部

..

（請沿線對折寄回，謝謝！）

姓　　名：＿＿＿＿＿＿＿＿＿　年齡：＿＿＿＿　性別：□女　□男

郵遞區號：□□□□□

地　　址：＿＿＿＿＿＿＿＿＿＿＿＿＿＿＿＿＿＿＿＿

聯絡電話：(日) ＿＿＿＿＿＿＿＿＿　(夜) ＿＿＿＿＿＿＿＿＿

E-mail：＿＿＿＿＿＿＿＿＿＿＿＿＿＿＿＿＿＿＿＿